위대한 예술가의 생애
모네

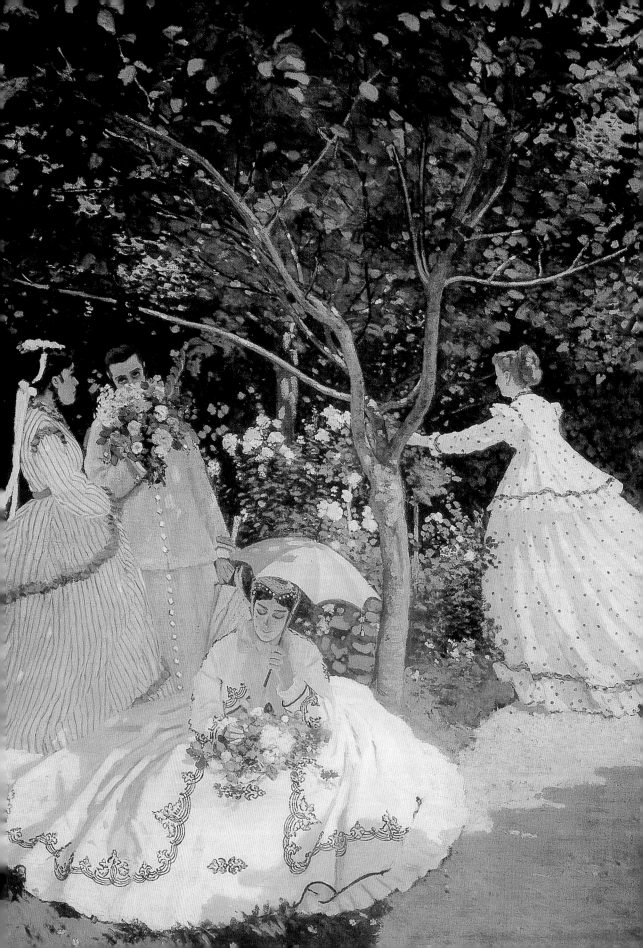

위대한 예술가의 생애

모네

빛으로 그린 찰나의 세상

피오렐라 니코시아 지음 · 조재룡 옮김

마로니에북스
maroniebooks.com

2~3쪽: 라 그르누예르(부분), 1869년, 뉴욕, 메트로폴리탄 미술관
4쪽: 정원의 여인들, 1866~1867년, 파리, 오르세 미술관

위대한 **예술가의 생애**

모네
빛으로 그린 찰나의 세상

지은이 피오렐라 니코시아
옮긴이 조재룡

초판 인쇄일 2007년 7월 15일
초판 발행일 2007년 7월 20일

펴낸이 이상만
펴낸곳 마로니에북스
등 록 2003년 4월 14일 제2003-71호
주 소 (110-809) 서울시 종로구 동숭동 1-81
전 화 02-741-9191(대)
편집부 02-744-9191
팩 스 02-762-4577
홈페이지 www.maroniebooks.com

* 책값은 뒤표지에 있습니다.

ISBN 978-89-6053-004-1
ISBN 978-89-6053-011-9 (SET)

Monet by Fiorella Nicosia
© 2005 Giunti Editore S.p.A.-Firenze-Milano
Project and Editorial co-ordination: Claudio Pescio
Editor: Ilaria Ferraris
Iconographic editor: Claudia Hendel
Graphic project: Los Tudio, Firenze

Korean Translation Copyright © 2007 by Maroniebooks
All rights reserved
The Korean language edition published by arrangement with Giunti Editore S.p.A.-Firenze-Milano through Agency-One, Seoul.

이 책의 한국어판 저작권은 에이전시 원을 통해 Giunti Editore S.p.A.-Firenze-Milano사와의 독점 계약으로 마로니에북스에 있습니다.
저작권법에 의해 한국 내에서 보호를 받는 저작물이므로 무단전재와 무단복제를 금합니다.

차례

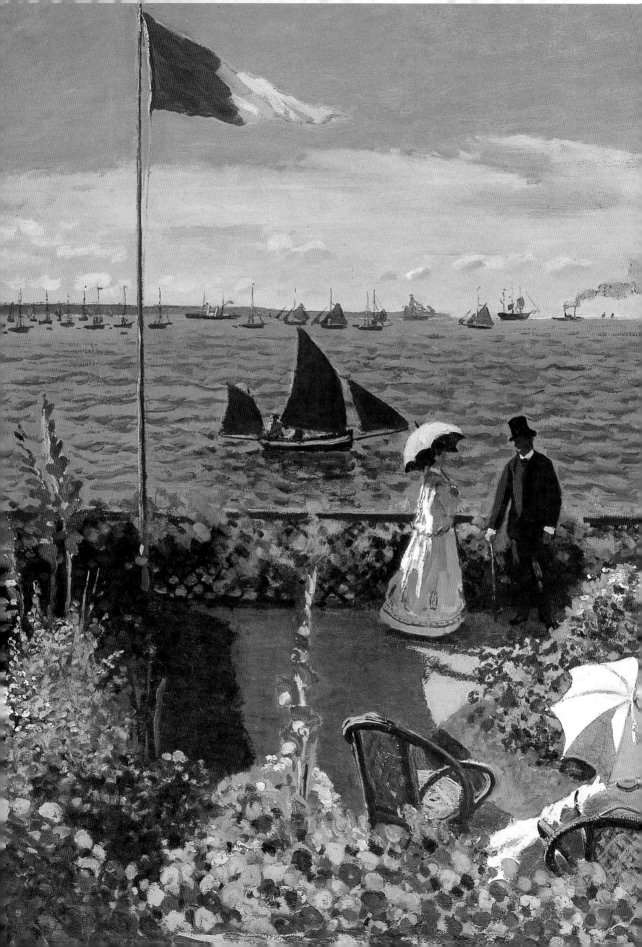

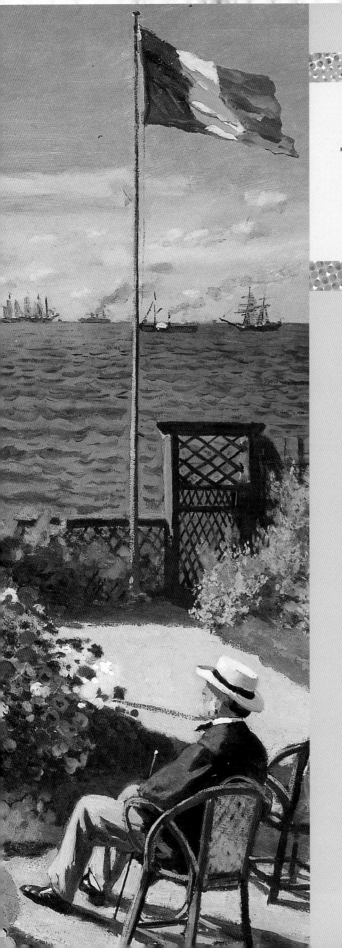

북유럽 색채의 형성 과정

1840
1869

8~9쪽
생타드레스의 테라스(부분), 1867년
뉴욕, 메트로폴리탄 미술관

11쪽
사냥의 노획물, 1862년
파리, 오르세 미술관

위
클로드 모네

아래
라에브 곶의 썰물, 1865년
포트워스(텍사스), 킴벨 미술관

르아브르의 이방인

"내가 잘한 일이라곤 변화가 심한 덧없는 현상들 앞에서 받은 느낌을 재현하려 노력하면서, 자연을 직접적이고 충실히 그렸다는 것뿐이다." 인상주의 운동의 창시자이자, 재료에 대한 형식적·서정적 감수성과 순간에 대한 새로운 시학에 영감을 준 인물로 평가받는 클로드 모네는 1926년 열정을 가지고 회화 연구에 전념했던 기나긴 자신의 삶에 종지부를 찍으면서 이렇게 말했다. 19세기 아카데미풍 회화가 지닌 경직성에 이의를 제기한 이후부터 구상적 도식의 재현에서 벗어나 새로운 형식을 제시하기까지, 모네가 선보인 예술 사상의 발전과 앵포르멜(비형식) 미술의 전조는 다니엘 윌당스탱이 정리한 카탈로그 속 약 2천여 점에 이르는 그의 작품을 대략 살펴보면서 이해할 수 있다. 모든 인상주의 예술가 가운데 모네는 가장 순수하고도 인정받는 화가였다. 그는 빛을 발산하는 하늘과 푸른 물의 화가이자, 자연 현상의 만질 수 없는 불안정성을 표현한 화가였다. 모네는 빛과 색채와 움직임의 화가였던 것이다. 예술적 활력으로 말미암아, 그는 인상주의 운동에서 창출된 규범에 비추어 가장 화려한 자리에 올랐으며 다른 화가들과 구별되었다. 한편, 모네와 인상주의를 분리하는 것은 불가능한데, 이는 인상주의의 정의를 미처 깨닫기도 전에 〈인상, 해돋이〉를 통해 모네가 유명해졌기 때문이다. 〈인상, 해돋이〉는 1874년 4월 15일 파리에 위치한 사진사 나다르의 작업실에서 열린 첫 번째 인상주의 전시회에서 소개되었다. 윌리엄 세이츠가 "빛·안개·물에 대한 소고"라 정의한 이작품은 회화의 새로운 시대와 진정한 "시각적·문화적 혁명이자, 어쩌면 정신적이기도 한 혁명"의 시작일 뿐만 아니라, 재현된 주제와의 직접적이고 민감한 새로운 소통 방식을 표출했다.

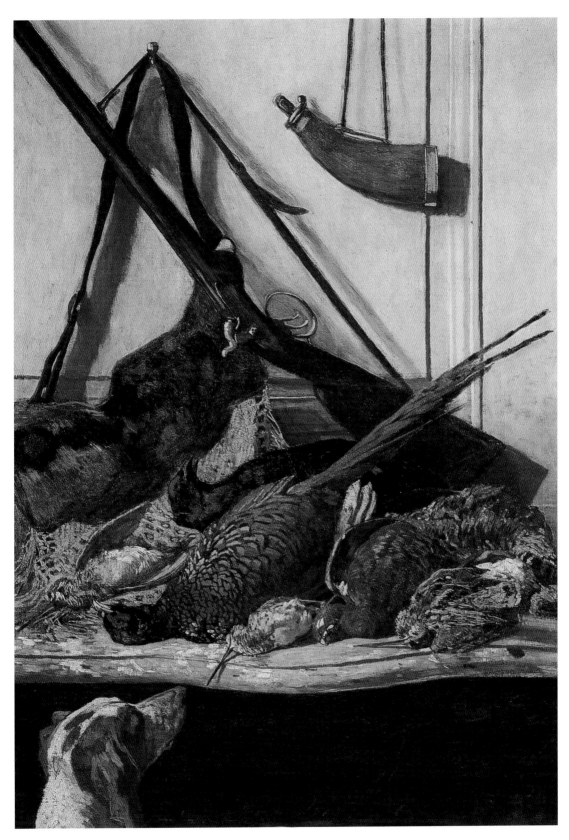

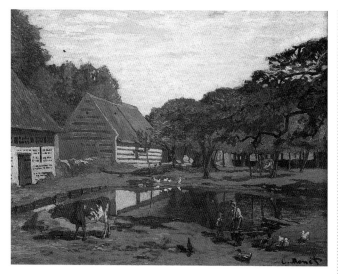

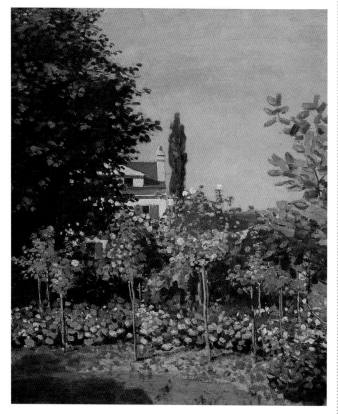

위
노르망디의 농가, 1864년경
파리, 오르세 미술관

아래
꽃핀 정원, 1866년
파리, 오르세 미술관

13쪽
작업실의 정물, 1861년
파리, 오르세 미술관

인상주의 작품들은 현재도 미술 시장과 국제 규모의 전시회에서 항상 수요가 있으며, 형태의 양상뿐 아니라 즉각적이고도 감성적인 미학에 매료된 매우 광범위한 대중의 시선을 붙잡는다. 오늘날 인상주의 작품들은 해석이 쉽고 이해가 보다 용이한 것으로 인식되고 있다.

모네의 감동적이고 빛나는 그림들은 세계의 주요 미술관에 전시되었으며, 자연과 풍경을 느끼고 보는 데 있어 시각의 가능성을 넘어선 지각 현상을 바탕으로 미학적·예술적으로 전혀 새로운 방식을 창조했다. 모네 예술이 지닌 매혹의 기원은 모네 자신에게 제2의 고향과도 같은 노르망디 지방의 전형적인 차고 습한 날씨, 그리고 어쩌면 우울하고도 보기 드문 북유럽적인 분위기를 포착하고 해석하는 능력에서 찾을 수 있다. 오스카 클로드 모네는 1840년 11월 14일 파리의 라피트가(街) 45번지에서 태어났다. 이곳은 몽마르트르에 위치한 대중적인 거리로, 모네의 부모는 여기서 네 살 터울의 형 레옹 파스칼을 낳았다. 음악가인 루이즈 쥐스틴 오브레와 1835년에 결혼한 모네의 아버지 클로드 아돌프는 사업을 했는데, 그다지 번창하지는 못했다. 1845년 아돌프는 자형인 자크 르카드르가 운영하는 회사에 일자리를 얻어 노르망디의 항구도시 르아브르에 정착한다. 자크 르카드르는 식민지에서 들여온 산물을 취급하는 돈 많은 상인이었다. 모네는 영불해협이 바라보이는 오래된 항구와 풍요로운 해안도시들, 그리고 생타드레스, 트루빌, 옹플뢰르처럼 서로 인접한 도시들에서 소년 시절을 보냈다. 그는 이때 이미 기억 속에 센 강으로 이어지는 노르망디의 바람 많고 변덕스러운 은빛의 흐린 색채와 북부의 진줏빛 색채를 간직했다. 알렉산더 머피가 기록했듯 "노르망디는 많은 모네 그림의 주제였을 뿐만 아니라, 그의 세계관을 이루었다."

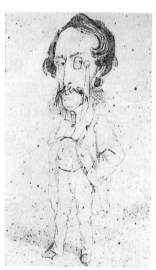

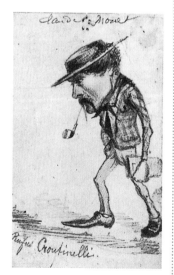

캐리커처

아버지와 오스카(모네의 애칭)의 관계는 오스카의 반항과 형편없는 학교 성적 때문에 원만치 못했다. "내게 학교는 항상 감옥과 같았다. 나는 하루에 4시간씩이나 학교에 머물러야 한다는 사실을 납득할 수 없었다. 그러나 학교 밖의 햇살은 나를 불렀고, 바다는 평온했다. 자유로운 공기를 마시고 바위를 밟고 뛰어다니고 물장난을 치는 것은 형용할 수 없는 기쁨을 가져다주었다"라고 모네는 1900년 출간된 짧은 자서전에 기술했다. 기하학이나 받아쓰기 수업보다 "불규칙하지만 신성한 삶"을 더 좋아한 그는 수업 시간에 노트의 한구석에 꽃무늬를 그리거나 노트의 테두리를 환상적인 장식으로 수놓는가 하면, 선생님이나 르아브르 시민들의 모습을 우스꽝스럽게 변형해서 스케치하곤 했다. "나는 매우 빨리 이 놀이에 익숙해졌다. 열다섯 살 무렵, 사람들은 나를 캐리커처 화가라고 불렀다." 모네 그림의 즉흥성과 신속함을 증명하는 캐리커처는 가족이나 친구들이 주문할 정도로 유명세를 탔다.

예상치 못한 성공을 거두자 모네는 작품을 내다 팔 생각을 했는데, 가족들은 이런 모습에 매우 불안해했다. "한 달 사이에 내 캐리커처를 사려는 사람들이 두 배로 늘었다. 나는 1점에 20프랑을 요구했는데, 그렇게 해도 주문은 줄어들지 않았다. 만약 내가 이 일을 계속했다면 아마도 억만장자가 되었을 것이다." 사실상 모네는 억만장자가 되지 못했다. 그는 결코 금전상의 이득을 취하는 성격이 못되었다. 그림에 남다른 소질을 보인 조숙한 소년은 단지 경제적으로 독립하고자 했을 뿐이다. 캐리커처를 팔아 저축한 돈은 얼마 후 모네가 최초의 파리 여행을 계획하는 데 사용된다.

1856~1858년에 다비드의 제자인 장 프랑수아 오샤르가 교편을 잡고 있던 르아브르 공

위
쥘 위송, 1858년
파리, 마르모탕 미술관

아래 왼쪽
자크 프랑수아 오샤르, 1856~1858년
시카고 아트 인스티튜트

아래 오른쪽
뤼퓌스 크루티넬리, 1856~1858년
시카고 아트 인스티튜트

15쪽
테오도르 펠로케, 1858년
파리, 마르모탕 미술관

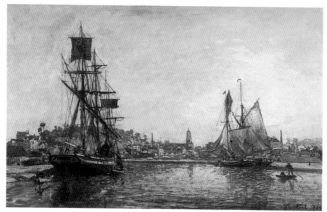

위
옹플뢰르, 해안가의 집, 1830년

가운데
요한 바르톨트 용킨트, **옹플뢰르 항**
1865년, 뉴욕, 메트로폴리탄 미술관

아래
외젠 부댕, **브르타뉴 해안**, 1870년
워싱턴, 국립 미술관

립중학교의 학생 신분으로 모네는 파리가에 있는 미술 재료상 그라비에의 진열장에 자신의 캐리커처 작품들을 성공리에 전시한다. 이곳에는 모네보다 열다섯 살이 더 많으며, 색 반사의 유려함과 빛 표현의 섬세한 자연주의를 구현해 코로가 "하늘의 왕"이라고 칭송한 외젠 부댕(1824~1898)이라는 지역 예술가의 해양 그림들이 전시되기도 했다.

그러나 젊은 모네는 부댕의 사실주의와 그림 양식 전반을 견딜 수 없어 했다. "매우 사실적인 자그마한 인물들과 진지하고 오밀조밀한 구성, 지나칠 정도로 잘 갖춰진 배, 자연 속에 존재하듯 화폭에 담긴 진짜 하늘과 수면 등, 모든 것이 전혀 예술적이지 않았다. 이러한 충실성은 내게 의심스러움 이상의 무엇을 의미했기 때문에 오히려 나를 불편하게 했다. 그의 그림이 강한 혐오감을 주는 것은 바로 이 때문이다. 그가 어떤 사람인지 알기도 전에 나는 그를 증오했다."

그러던 어느 날 두 사람은 미술 재료상의 뒤뜰에서 만나게 된다. 부댕은 모네를 보자마자 인사를 건넸고, 그를 풍경 속으로 초대한다. "바다, 하늘, 동물, 사람, 나무는 자연 속에서 각기 고유한 특성을 드러내며 진실되고 아름답게 빛난다." 첫 만남 이후, 야외로 나가 함께 그림을 그리자는 부댕의 초대를 거절할 변명거리를 찾았지만, 모네는 차츰 그의 호의 덕분에 부정적인 인상을 지워간다.

이후의 일은 모네가 언급한 대로이다. "여름이 오자 내게 충분한 시간이 주어졌다. 그래서 나는 거절할 핑계를 대지 못하고, 결국 그의 초대를 받아들일 수밖에 없었다." 부댕은 너무도 자상하게 자신이 구현한 작품의 기법을 모네에게 가르쳐줬다. "나의 두 눈은 비로소 열렸고, 진정으로 자연을 이해하게 되었다. 나는 그를 좋아하게 됐으며, 그에게 많은 것을 배웠다."

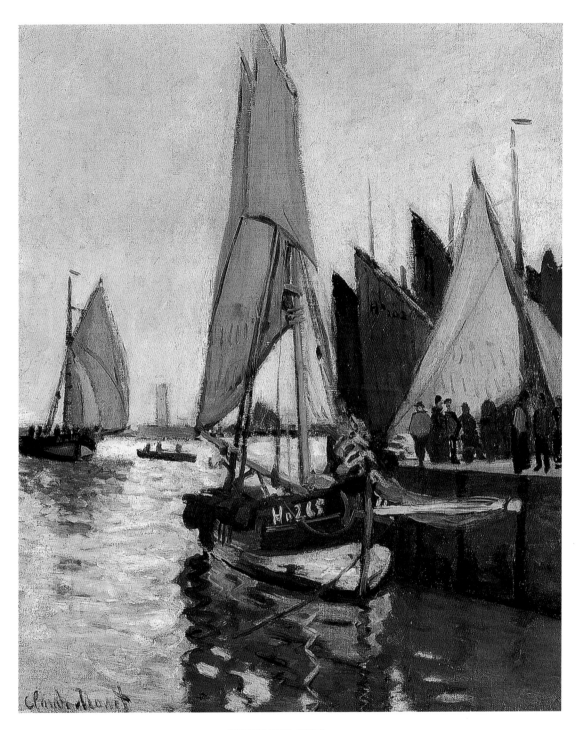

옹플뢰르의 보트들, 1866년

공식 살롱전과 낙선전

프랑스처럼 중앙집권적이고 군주제의 전통이 강한 국가에서 시각 예술은 항상 새로운 권력의 정치 선전에 매우 효과적이고 매혹적인 수단으로 간주되었다. 1667년 루이 13세 집권 이후 보자르 아카데미 회원들은 절대군주의 통제하에 프랑스의 공식적인 예술 살롱전으로 인식된 '루브르의 카레 살롱전'에 자신의 최고 작품을 출품했다. 19세기에 이르러 살롱전은 독보적인 위치를 차지하며, 국가 주최의 주요 현대 예술 전시회로 자리 잡는다. 이는 예술가들에게는 자신을 대중에게 알리는 최고의 기회이자, 여러 수집가와 심지어 국가를 상대로 자신의 작품을 팔 수 있는 절호의 기회였다. 1830년 부르주아 혁명 이후 살롱전은 파리 부르주아들의 아카데미적인 전통 사상을 표현하는 공간이 되었다. 이들은 살롱에서 인정받은 작품들을 통해 애국심, 시민이 갖춰야 할 덕목, 가족과 직업관 등 그들 고유의 가치를 확인하려고 했다. 1870년 이후, 제3공화국은 살롱전에서 과거의 영웅적인 이야기를 보다 강화해 정치적 정당성을 확립하려는 취지로 '역사화(歷史畵)'를 찬양한다. 1~2년에 한 번씩 열리는 중대한 공식 전시회는 예술가로서의 경력을 쌓기 위해 거쳐야만 하는 관문으로 자리 잡는다. 이들이 전시회에 출품할 수 있는 길은 오직 에콜 데 보자르를 다니거나, 샤를 글레르나 벵자맹 콩스탕처럼 살롱전에서 인정받은 화가들의 작업실을 드나드는 것뿐이었다. 에콜 데 보자르 통제하의 예술가 양성 체계는 살롱전 참가를 위해 반드시 갖춰야 할 사전 조건이었기 때문에, 국가가 보장하는 확실한 경력을 얻느냐 마느냐는 보자르 아카데미 회원들에 의해 결정되었던 것이다.

만국박람회가 열린 1855년 파리 살롱전은 팔레 댕뒤스트리에서 개최되었다. 부르주아들은 살롱전을 기분 전환거리나 사교계 행사로 여겼으며, 특히 사회적 지위를 과시하기 위해 방문하곤 했다. 이들은 그림을 판단할 때 1759~1781년 사이에 열린 살롱전을 언급한, 출간 이후 점점 더 중요하게 부각된 드니 디드로 예술 비평의 조종을 받고 있었다. 그러나 드니 디드로의 글은 제대로 교양을 갖춘 대중에게나 이해될 만한 수준이었다. 19세기 프랑스의 예술 비평에는 공쿠르 형제, 보들레르, 졸라, 뒤레, 뒤랑티, 위스망스 등 상당수의 시인과 작가, 그리고 소설가들이 대거 참여하고 있었다. 또 『르 주르날 뒤 리르』나 『르 샤리바리』 같은 대중 잡지에 발표된 논문들로 교육과 예술에 관한 의식을 점차 단련해가는 사람을 겨냥하거나, 사람들 사이의 정감이나 감동적인 이야기, 훌륭하게 그린 나체화나 성스럽고 애국적인 주제에도 관심을 보였다. 이처럼 아카데믹하고 권위적인 체계 속에는 자발적인 성향이나 고유한 취향, 예컨대 천박하다고 여겨져 좀처럼 취급되지 않던 풍경 따위를 갈망하는 예술가들의 작품을 대중이 인정해줄 여지는 조금도 없었다. 외젠 들라크루아, 귀스타브 쿠르베, 장 프랑수아 밀레, 장 바티스트 카미유 코로, 에두아르 마네를 위한 자리는 존재하지 않았던 것이다. 그러나 이들은 몇 년간 꾸준히 살롱전에 출품하면서 스캔들을 일으켰고, 결국 대중의 관심을 끌었다. 이들은 논쟁을 즐겼을 뿐만 아니라 예술 제도 한복판에서 새로운 운동을 촉발했다. 살롱전 심사위원들이 낙선을 선고하면 그것은 이들이 공식적인 예술 원칙에서 벗어났다는 의미로 판단되었고, 이는 결국 커다란 반향을 일으켰다. 이들은 자율적인 전시회를 개최하기에 이른다. 이미 1830년 루이 14세 통치 당시, 정규 교육에서 제외되었던 여성들에게 퐁뇌프에서 전시회를 열도록 해준 전례도 있었다. 1855년에 만국박람회와 별도로 쿠르베는 사실주의의 기치를 내걸고 작품을 전시한다. 1863년 살롱전에서 낙선한 작품들은 4천여 점에 달했으며, 나폴레옹 3세는 이 작품들을 수용하기 위해 팔레 댕뒤스트리에 또 다른 전시 공간을 마련했다. 이처럼 공식 살롱전이 알렉상드르 카바넬(1808~1879)의 〈베누스의 탄생〉과 같은 관능적인 작품을 받아들인 반면, 에두아르 마네의 걸작 〈풀밭 위의 점심〉은 낙선전으로 추방되었다. 마네의 그림이 스캔들을 일으킨 이유는 카바넬처럼 신화와 연관되지 않은 나신을 다루었기 때문이다. 마네는 현대적인 정장 차림의 남자들 사이에 벌거벗은 여인을 재현했다. 풍경에 사용된 회화적 기법과 여인의 선홍빛은 중간톤의 매개적 색채를 사용하지 않아 폭넓고 강도 높은 채색을 창조했다. 1865년 작 〈올랭피아〉는 "타락했다"고, "올랭피아의 노란 복부는 고급 창녀나 원죄의 가증스러운 모델"로 평가받게 된다.

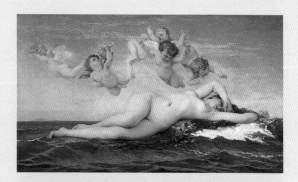

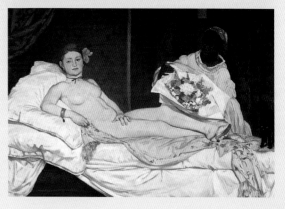

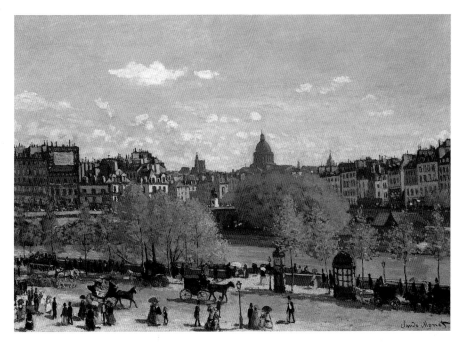

18쪽 위
알렉상드르 카바넬
베누스의 탄생, 1863년
파리, 오르세 미술관

18쪽 아래
에두아르 마네
올랭피아, 1863년
파리, 오르세 미술관

위
루브르의 강변, 1867년
헤이그, 시립 미술관

아래
생제르맹 로제루아, 1867년
베를린, 국립 미술관

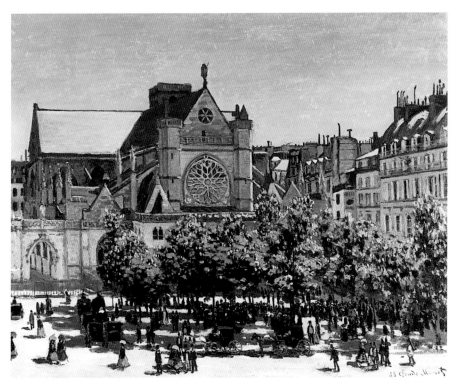

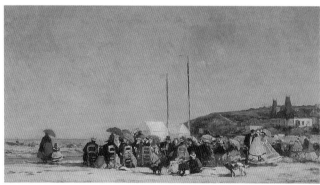

위
외젠 부댕
도빌, 방파제(부분)
1863년
워싱턴, 국립 미술관

아래
외젠 부댕
트루빌의 바닷가
1862년
파리, 오르세 미술관

21쪽 위
루엘 근교의 풍경, 1858년

21쪽 아래
샤이의 길, 1865년
뉴욕, 메트로폴리탄 미술관

풍경을 향해

외젠 부댕과의 만남은 모네에게 자연의 광경, 특히 형태와 색채가 끊임없이 변화하는 유동적인 요소인 바다와 하늘 풍경 속 대기의 떨림을 통해 회화적인 감수성을 일깨우는 계기가 되었다. 보들레르의 지지와 더불어 살롱전이 인정한 부댕의 그림은 간결한 기법, 밝고 세련된 색조, 작품의 작은 크기, 상대적으로 낮은 수평선과 색채의 떨림, 널찍한 하늘로 이루어진 수평적 구성을 특징으로 한다. 〈트루빌의 바닷가〉에서 보듯, 유행복 차림의 자그마한 인물들은 해안선과의 형태적인 연속성과 특별히 돌출되지 않은 맑은 하늘의 광대함 속에서 포착된다. 모네가 부댕에게 빚진 주요한 특징은 자연에 대한 끊임없는 선호, 야외에서 다룬 풍경의 미묘한 색조와 변화 가능성에 대한 시적인 묘사라고 할 수 있다.

고교 시절 이후 젊은 모네가 자연과 마주하며 그 광경을 화폭에 담는 직업 예술가가 되기로 결심했다면, 그것은 바로 부댕의 집요한 고집 덕분이다.

우리가 확인할 수 있는(1858년 오스카 모네라고 서명된) 작품 중 최초로 유명세를 탄 작품은 르아브르의 북동쪽에 자리한 소도시 루엘의 소로, 그리고 동일한 이름의 작은 시내를 담아낸 한 점의 풍경화였다. 모네는 1858년 9월에서 10월까지 이곳에서 주최한 전시회에 출품하기로 결심한다. 이 전시회에는 부댕의 작품도 함께 전시된다.

상당히 공들인 작품인 〈루엘 근교의 풍경〉의 회화 양식에는 부댕의 영향력이 확연히 드러난다. 또한 열일곱 나이에 모네가 도달한 성숙함도 목격된다. 화폭에 담긴 정지된 자연을 통해 모네가 이미 풍경을 주제로 다루었음을 알 수 있다.

발전하는 모네의 모습을 보면서 처음에 주저하던 아버지도 시에 장학금을 요청했고, 보

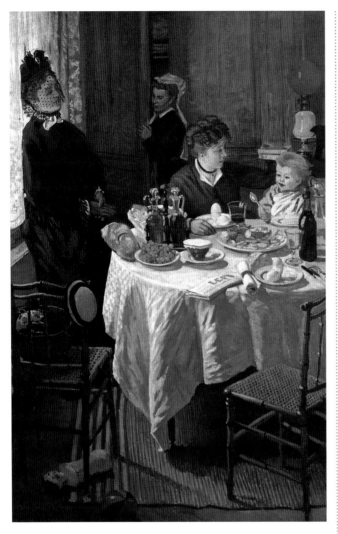

위
점심, 1868년
프랑크푸르트, 시립 미술 연구소

23쪽
왕녀의 정원, 1867년
오벌린(오하이오), 앨런 기념 미술관

다 완숙한 그림 공부를 위해 파리행을 결심한 모네를 지지하고 나선다. 장학금은 받지 못했지만, 모네는 고모에게 맡겨둔 캐리커처 판매 수익금으로 파리로 향한다.

모네가 자주 '르카드르 고모'라고 부른 이 아마추어 여류 화가는 1857년 어머니를 잃은 모네를 위로하며 예술적 열망을 북돋아주었다. 부댕 역시 파리행을 권하며, 당시 살롱전과 파리의 화단에서 인정받은 콩스탕 트루아용(1810~1865)처럼 영향력 있는 자연주의 풍경화가들에게 추천서를 보냄으로써 모네를 지원한다.

이렇게 해서 1859년 봄, 클로드 모네는 프랑스의 수도 파리에 도착한다. 도착하자마자 살롱전을 방문한 모네는 교육받을 만한 최고의 작업실을 선택하는 데 도움을 줄 화가들에게 연락을 취한다. 정지해 있는 자연을 다룬 모네의 두 작품을 관찰해보면, 트루아용이 때때로 모네에게 시골 풍경을 그리게 하거나, 루브르 박물관에서 몇몇 작품들을 모사하도록 자극했다는 사실을 짐작할 수 있다. 파리에서 누구를 만났는지 알려주기 위해 모네가 부댕에게 보낸 편지를 보면 우리는 그가 에콜데 보자르에 가지 않기로 결심했음을 알 수 있다. 정식 수업보다는 창조적인 자유와 호기심에 가득 찬 자신의 욕망을 만족시키고자 했던 것이다. 모네는 파리의 보헤미안들이 종종 모이던 마르티르 술집처럼, 호기심 가득한 모임에 하나씩 참가하며 의견을 교환하고 영감을 얻었다.

1860년 모네는 파리의 사립 예술학교인 아카데미 스위스에 등록하고, 그곳에서 카미유 피사로(1830~1903)와 친분을 쌓는다. 정규 교육기관을 벗어난 모네의 선택에 실망한 아버지가 경제적인 지원을 중단하자, 모네는 고모가 보내준 얼마간의 지원금에 의존해 생계를 유지했다.

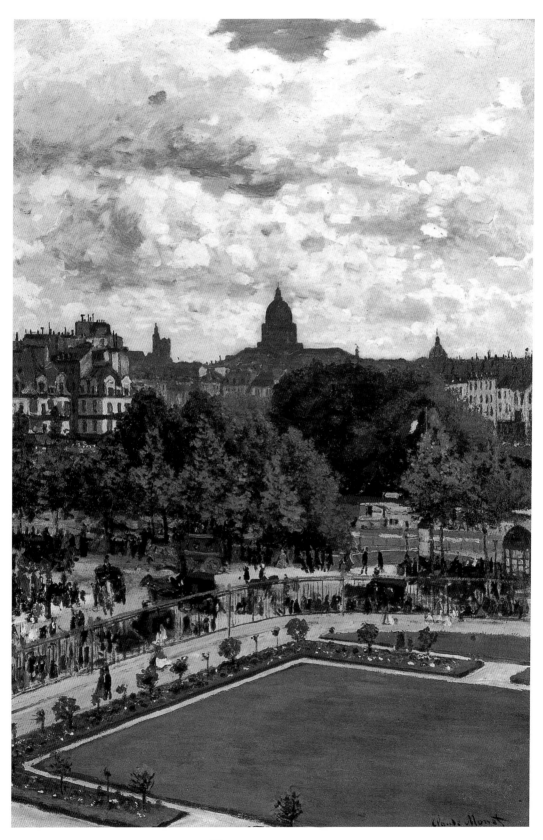

인상주의의 선구자들

모든 정치적·문화적 혁명과 마찬가지로 1874년 시작된 인상주의 회화의 부르주아적이고 '시각적인' 혁명은 1820년대와 1860년대 사이에 특히 프랑스에서 무르익은 새로운 사상과 직관적인 주제들로 다져진 토대 위에서 탄생했다. 하지만 16~17세기부터 18세기의 네덜란드 대가들과 영국의 풍경화파에 이르기까지 이미 수많은 화가들이 야외에서 '소재'에 대한 연구에 나섰으며, 상당수의 수채화 크로키나 유화 소묘에서 소재를 포착했다. 이 소재들은 작업실로 옮겨와 대형 회화로 변형되었다.

19세기 중반까지 낭만적인 취향의 영국 화가 존 컨스터블(1776~1837)과 조지프 맬로드 터너(1775~1837)는 시골의 고독과 자연광에 비친 분위기의 변화를 보다 효과적으로 반영하기 위해 야외 작업의 방법론적이고 '영적인' 전통을 추구했다. 풍경에 대해 범신론적이고 반종교적으로 사유했던 이들의 정신은 산업화된 도시와의 대립 속에서 실증주의를 긍정하면서, 자연 현상에 대한 과학적이고 상세한 호기심(예를 들어 광학이나 식물학의 영역에서)을 추가한다. 이 태도는 곧바로 '아름다움'에 대한 문학적·예술적 개념을 '사실'과 '현실'로 대치하도록 유도한다. 자연의 변화 속에서 포착한 직접적이고 자유로운 지각은 보다 창조적이고 색채적인 자유의 길을 열어준다. 이러한 지각 현상은 낭만적 색채주의자 외젠 들라크루아(1798~1863), 그리고 한편으로는 사실주의자 귀스타브 쿠르베(1819~1877)가 회화 공간을 조직할 때 자연에 생명력을 부여하도록 부추길 것이며, 또한 그는 혼합되지 않은 순수한 색채를 사용함으로써 인상주의자들을 앞지를 것이다. "붓터치는 아무렇게나 뒤섞이지 않고, 자연스럽게 혼합되어야 한다. 이는 원근감을 고려해 붓터치를 서로 연결하는 친밀성의 법칙이다. 그래야만 색채에서 에너지와 신선함을 획득할 수 있다"라고 들라크루아는 말한다.

이와는 반대로 모네의 회화와 프랑스 인상주의 화가들에게 직접적인 토대를 제공한 바르비종파 역시 쿠르베의 사실주의와 거의 같은 시기인 1830년경 활동했다. 따로 화파를 구성하지 않았던 테오도르 루소(1812~1867)와 장 바티스트 카미유 코로(1796~1875)의 뒤를 이어 밀레, 뒤프레, 디아즈 드 라 페냐, 트루아용, 도비니는 모두 풍경을 재현하는 취향과 감수성을 공유했다. 이들은 그림을 그리기 위해 퐁텐블로 숲 근처의 소도시 바르비종에 모였고, 사실주의적 방식으로 자연을 재현했다. 보다 전망 있는 역사나 신화에서 비롯된 회화 주제를 회피하면서, 오직 자신들의 관점만으로 자연을 재현했다. 이들은 소규모의 유화를 야외에서 그렸고, 풍경에 대한 새로운 사실주의적 미학을 중시하면서 작업실에서 그림을 완성했다. 이들이 실현한 새로운 사실주의 미학은 "그림의 소재가 될 만한 아름다움"에 있어서 낭만주의적 취향을 넘어 주관적이며 직접적인 관찰을 토대로 나무, 공기, 빛을 재현했다. 1845

년 코로는 자신의 노트에 다음과 같이 기록했다. "예술의 아름다움은 우리가 자연 앞에서 느낀 인상 속에 담겨 있는 진리이다." 이들은 1860년대에 이르러 경쟁적으로 마네, 부댕, 용킨트, 바지유, 피사로, 모네, 르누아르, 드가, 시슬레, 모리조, 기요맹 그리고 세잔에게 영향을 끼친다.

그리고 이 화가들은 직감에 충실하며 한 걸음 멀리 나아간다. 이들은 밝은 색채로 생기 넘치는 표현을 구사하고 빠르고 본능적인 터치로 소재를 해체하면서, 햇빛과 채색된 음영 사이의 대조를 강조하는 한편, 작품 전체를 야외에서 제작한다. 이들은 자신의 그림 세계를 보다 확장해갔으며, 당시 등장하기 시작한 휴대용 유성 튜브물감 덕택으로 작업에 탄력을 얻는다. 이 확고한 토대를 실험하기 위해 모네, 르누아르, 시슬레는 아카데미의 상투성을 벗어나 현대성을 향하는 새로운 회화적 감수성의 상징이 된 수백 년 묵은 신비한 나무숲을 화폭에 담기 위해 퐁텐블로를 종종 방문한다.

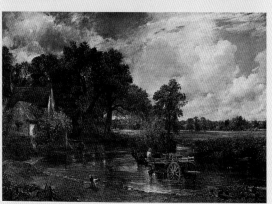

위
귀스타브 쿠르베
해풍, 1865~1866년
패서디나, 노턴 사이먼 미술관

아래
존 컨스터블
건초 수레, 1821년
런던, 국립 미술관

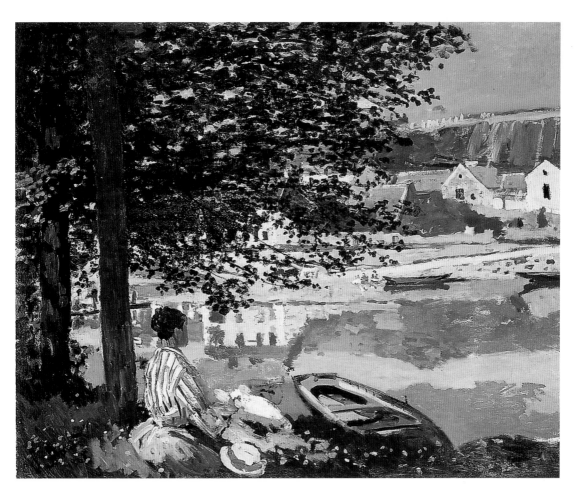

벤쿠르의 강, 1868년
시카고 아트 인스티튜트

위
요한 바르톨트 용킨트
생타드레스의 해변, 1862년
피닉스 미술관

가운데
생타드레스의 해변, 1864년
미니애폴리스 인스티튜트 오브 아트

아래
프레데리크 바지유
생타드레스의 해안, 1865년
애틀랜타, 하이 미술관

27쪽 위
샤이의 오솔길, 퐁텐블로 숲 속, 1864년

27쪽 가운데
알프레드 시슬레
샤이의 풍경, 1865년
시카고 아트 인스티튜트

27쪽 아래
프레데리크 바지유
병상의 모네, 1866년
파리, 오르세 미술관

새로운 친구들

군인 친구의 모험 이야기와 들라크루아가 그린 알제리 회화의 이국적인 매력에 사로잡힌 모네는 1861년 군의 부름을 받고 알제리에 주둔 중인 제1아프리카 보병연대에 입대한다. 이곳에서 모네는 빛과 색채에 매료된다. "사물에 대한 나의 관점은 상당 부분 알제리에서 얻은 것이다. 물론 나는 이런 사실을 당장 알아차리지는 못했다. 이곳에서 받은 빛과 색채의 인상들은 한참이 지나서야 발현되었지만, 그럼에도 훗날 내 연구의 모태가 될 무엇이 이미 자라고 있었다."

그러나 모네는 7년간의 군 복무 기간을 모두 아프리카에서 보내지는 않았다. 그는 장티푸스 감염으로 생명이 위독해져 가족의 도움으로 1862년 본국으로 송환되었다.

르아브르에서 차츰 건강을 되찾은 모네는 충전된 에너지를 바탕으로 그림 작업을 시작했고, 부대의 네덜란드 친구인 요한 바르톨트 용킨트를 만난다. "그는 내 크로키를 보고 싶어 했으며, 함께 일하자고 제안했다. 그는 자기 작품의 모티프와 기법을 내게 설명해주면서 부댕이 눈뜨게 해준 가르침을 완성해주었다. 이후 용킨트는 나의 진정한 스승이 되었고, 나는 그에게 두 눈으로 할 수 있는 마지막 훈련을 빚졌다."

가장 직접적인 인상주의의 선구자로 알려진 용킨트의 가볍고 밝은 그림들은 화가 모네의 탄생에 매우 근본적인 역할을 한다. 모네는 〈생타드레스의 해변〉에서 놀라운 즉흥성을 보여주며, 이 네덜란드 스승의 놀라운 자연스러움과 완숙함에 자신이 완벽하게 일치를 이루었음을 입증한다.

한편 괴상망측하고 술에 찌든 네덜란드 스승과 나눈 우정은, 그림에 대한 열정과 애착을 인정하려 했던 아버지는 물론 르카드르 고모에게도 이해받지 못했다.

그런 이유로 1862년 11월 가족은 에콜 데 보자르에서 정규 수업을 이수하는 조건으로, 예술적 재능을 자유롭게 펼칠 수 있도록 다시 파리로 떠날 것을 모네에게 종용한다.

파리에 도착하자마자 모네는 사촌 오귀스트 툴무슈를 찾아간다. 살롱전에서 일등을 차지했던 툴무슈는 비록 대가는 아니지만 아카데미 모임에서 평판이 좋은 자신의 스승 샤를 글레르의 화실에 들어갈 것을 권한다. 글레르는 제자들에게 살아 있는 모델을 직접 보면서 나신을 연구할 것을 권했으며 풍경화를 '퇴폐적인 예술'로 간주했다. 그러면서 제자들의 성향을 존중해 각자 자유롭게 표현할 수 있도록 북돋아주었다.

제약으로 간주된 것들, 이를테면 풍경이라는 주제에 대해 반항적이고 자율적인 태도를 포기하지 않았던 모네는 용킨트나 부댕과 함께 이뤄낸 자신만의 독특한 양식을 추구하는 데 성공했으며, 더불어 그곳에서 의견을 공유할 예술가들을 만났다. 그 가운데 인상주의 운동의 첫 번째 핵심을 이룬 이들은 바로 오귀스트 르누아르(1841~1919), 알프레드 시슬레(1839~1899), 그리고 프레데리크 바지유(1841~1870)였다.

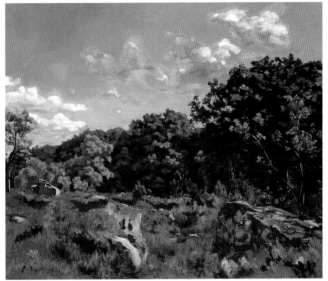

1863년과 1864년 여름, 모네는 이전까지 자연을 가까이에서 연구해본 적이 없는 친구들을 끌어 모아 약 30년 전 바르비종파의 연구 대상이었던 거대한 참나무 숲과 생생한 자연으로 유명한 퐁텐블로 숲의 바르비종 근처에 있는 샤이로 떠난다.

퐁텐블로 숲 주변 산책길에서 모네가 가장 자주 마주친 이는 바로 교양 있고 친절한 프레데리크 바지유였다. 그는 갈색 나무들 위에 비친 빛의 효과를 재현하는 데 가장 열정적이었다. 한편, 모네는 공식전과 낙선전의 개회식 참석을 잠시 접어둔 채 샤이에서 얼마간 더 체류한다.

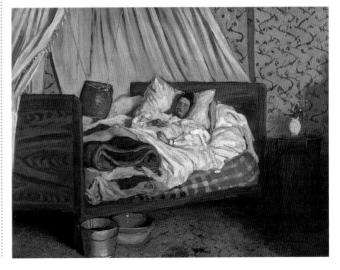

일본 판화

고립된 몇 세기를 지나 1854년에 이르러 유럽과 미국의 무역로를 확보하려던 미국 함대의 제재를 받은 일본은 서양과 직접적인 접촉을 시도한다. 1862년 런던 만국박람회에 선보인 일본의 신비한 문화는 재빨리 서양을 매료한다. 런던 박람회뿐만 아니라 1867년 파리, 1873년 빈, 1876년 필라델피아 박람회에서 소개된 집기류, 장식품, 도자기 등 다양한 물건들을 망라한 일본 생산품은 이국적인 특성과 우아하고 잘 도안된 선적 간결성을 바탕으로 서양의 취향을 차츰 정복해간다.

19세기의 패션과 문화, 그리고 예술 분야에서 양식과 미학적 측면으로 상당한 반향을 불러일으킨 요소는 바로 이 '자포니슴'이었다. 일본식 기법은 사실상 문학 작품, 연극, 공연, 회화, 조각, 그리고 특히 장식예술에 영향을 미쳐, 19세기 말 지그프리트 빙이 1895년에 연 잡화상 이름이었던 아르 누보가 탄생하는 원동력으로 자리 잡는다. 약 1천 년 동안 엄밀히 말해 중국 전통에서 파생된 일본 예술은, 18세기에 이르러 환상과 섬세한 기술로 실현된 대중적이고 일상적인 삶에 활력을 불어넣은 장면들을 채색 목판화로 재현해 흥미로운 방식으로 전문화될 수 있는 길을 발견한다. 전통의 우아함에 대립된다는 이유로 일본에서 가치를 인정받지 못했던 이러한 판화들은 유럽에서 자기류와 무역 생산물의 포장용지로 쓰이며 성공을 거둔다. 이러한 성공에 힘입어 19세기 초반부터 10년 동안 일본의 예술문화는 삽화를 곁들인 서적의 출간과

개인 소장품의 증가, 박물관의 설립, 도서관이나 고서 보관실에서 선보이기 시작한 일본 예술 구역의 할당과 더불어 서양에서 급속히 퍼져나가기 시작한다. 영국의 맥닐 휘슬러(1834~1903)는 일본식 판화에 가장 열광했던 예술가였다. 한편, 파리에서 형성된 일본 문화 신화의 중추적 담당자들은 적어도 두 세대에 걸친 작가들(에드몽 드 공쿠르, 보들레르, 졸라)과 루소나 마네 주변의 예술가들이었다. 인상주의 화가들이 일본의 판화 미술(특히, 현세를 '지나가는 세계'로 보고 순간의 모습을 포착해낸 우키요에와 같은 판화 미술)에서 받아들인 근본 요소는 사실주의와 동시대의 일상적인 삶의 모습을 묘사하는 것이었다. 이처럼 간결한 구성과 단조롭고 통일된 색채를 토대로 삼았던 일본의 판화 미술은 서양 아카데미의 경직된 규범들과 대비되는 과감한 절단이었다. 이러한 과감한 절단에서 비롯된 이미지는 신선함과 자발성을 발견하는 데 원동력으로 자리 잡는다. 상당수 화가들이 일본 판화를 수집하기 시작했으며, 진정한 유행을 창조하면서 자신들의 작품 속에서 모방하기 시작했다.

에드가 드가(1834~1917)는 장면들의 불규칙적인 관점과 화장의 은밀한 동작을 완성하는 장면들, 이를테면 머리를 빗어 내리거나 몸을 씻는 등, 개별 인물은 고립되어 있지만 하나의 집단처럼 모여 있는 여인들을 재현했던 기타가와 우타마로(1753~1806)의 여성성이 지닌 이상적인 표현 방식을 자신의 그림에서 다시 창조하

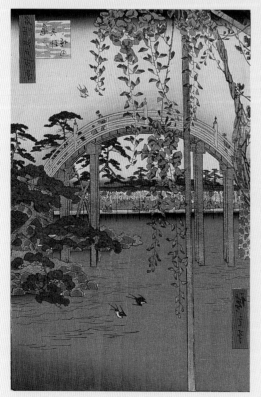

우타가와 히로시게
카메이도 덴진의 비밀스러운 다리, 1856년경

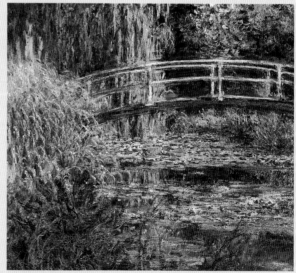

수련 연못, 장밋빛 하모니(부분), 1900년
파리, 오르세 미술관

려 시도한다. 게다가 드가는 강렬하고 점성이 많은 색채를 중첩할 때 빛을 반사하는 광물 가루인 운모를 이용해 일본 판화의 매우 정교한 배경을 빛으로 재현하는 데 성공한다. 일본풍 장식을 추종한 화가들로는 미국인 메리 커샛, 툴루즈 로트레크, 반 고흐, 고갱, 무하, 영국인 비어즐리, 보나르, 뷔야르와 마티스가 있었다.

더구나 일본 예술가들은 작품 주제의 사실주의 및 글씨(서예)와 색채의 완벽성을 통해 자연과 이를 둘러싼 세계가 서로 공유하는 범신론적이며 정신적인 공동체를 이루는 삶의 철학을 제시했다. 이러한 부분은 19세기 서양 문화의 정신성에 의해서 포착되고 동화되기에는 가장 어려운 측면이었다. 어쩌면 자연의 '정신적인' 측면을 그 누구보다 잘 포착했을 모네는 다양한 방식으로 연구를 확장했다. "호쿠사이의 충실한 경쟁자"로 평가받은 모네는 이미 1867년에 '후가쿠 36경'(1834)이라는 유명한 연작에 참여했던 가츠시카 호쿠사이(1760~1849)의 〈고히하쿠 라간지 절의 사이자도〉의 구성이 지니는 고상한 관점에 각별한 영향을 받아 〈생타드레스의 테라스〉를 완성했다.

1860년대 모네의 아르장퇴유 집은 살아생전 수집한 일본 물품과 판화, 부채 등으로 가득 채워진 컬렉션이기도 했다. 1875년 모네는 일본 전통의상을 입은 아내 카미유를 그린다. 이 초상화는 파리에서 유행하던 '일본풍'에 대한 일종의 패러디였다. 젊고 아름다운 카미유는 동양적 면모가 전혀 없음에도 금발의 가발과 번쩍이는 자수가 놓인 붉은색 기모노를 입고 요염한 미소를 짓고 있다. 일본풍으로 채색한 여러 개의 부채들로 장식된 벽을 배경으로, 프랑스 국기 색으로 장식한 부채를 흔들어 보이며 교태를 부리는 모습이 바로 그것이다. 모네는 자연의 다양한 측면 속에 존재하는 심오한 매력을 이해하는 데 필요한 감수성을 지니고 있었다. 예를 들어 코통 항구의 첨탑들과 벨알앙메르의 바위들, 그리고 매우 아름다운 '포플러' 연작의 재현에서 알 수 있듯 모네는 호쿠사이 같은 일본 미술의 대가들을 흉내 냈다. 노르웨이의 콜사스 산을 그리던 당시 모네는 1895년 블랑슈 오슈데에게 다음과 같은 편지를 보낸다. "나는 일본의 마을과 매우 닮은 산비켄의 풍경을 그리려 노력할 것이오. 그것은 우리가 도처에서 볼 수 있는 산, 나에게 후지야마를 상기시키는 산을 그리는 것과도 같소."

모네가 일본 양식에서 취한 이점 가운데 극치를 이루는 것은 수천 가지 향기를 품은 꽃들과 연꽃 연못 위에 놓인 '일본식' 다리, 가지가 늘어진 버드나무, 나무와 꽃이 만들어낸 녹음 한가운데 숨겨져 있는 작은 오솔길의 이국적인 분위기, 그리고 히로시게와 호쿠사이 판화의 다양한 관점을 복원한 지베르니 정원이었다. 매우 강력한 모네의 회화적 상상력은 이처럼 모네 자신의 삶에서 실질적 공간을 이루는 그림을 통해 분출되었다.

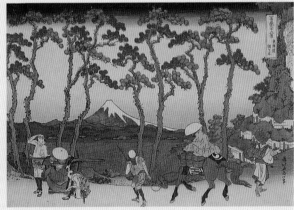

가츠시카 호쿠사이
홋카이도에서 호도가야로 가는 여행자들, 1834년경

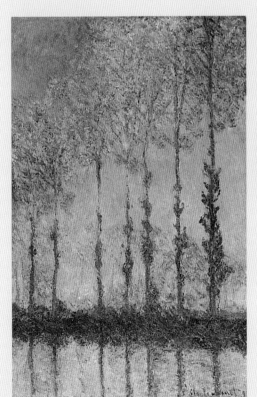

포플러, 흰색과 노란색 효과, 1891년
필라델피아 미술관

파리의 빛과 그림자

1864년 5월 글레르가 건강 악화와 재정난으로 화실 문을 닫자 모네와 바지유는 센 강을 따라 옹플뢰르와 루앙에 다다른다. 이들은 열정과 호기심으로 바다, 강, 빛으로 가득한 식물과 항구, 그리고 지역 예술가들이 "노르망디의 바르비종"이라 부른 유명한 생시메옹 농장을 그린다.

바지유가 파리로 떠난 후, 모네는 그에게 옹플뢰르에서 자신의 작업이 어떻게 진척되고 있는지를 상세히 알려주기 위해서 장문의 편지를 쓴다. "부댕과 용킨트가 그랬던 것처럼 우리는 서로를 환상적으로 이해하고 있네. 그렇기에 자네가 여기에 없다는 사실은 나를 화나게 하는군. 이 시골은 너무도 멋지다네. 배울 것이 아주 많아. 자연은 한결 아름답게 변해간다네. 온 세상이 노랗게 물들고, 다채롭게 변화하지. 이곳의 자연은 그야말로 광채 그 자체라네."

〈노르망디의 농가〉처럼 이때 완성한 모네의 몇몇 작품에는 사실적인 풍경 묘사와 회화적 기법으로 수많은 예술가들의 귀감이 된 혁명적인 예술가 귀스타브 쿠르베(1819~1877)의 영향이 표출되어 있다.

가족들과 심한 다툼 끝에 아버지의 경제적 지원이 완전히 단절된 채 파리로 돌아온 모네는 인자한 친구 바지유가 퓌르스탕베르가(街)에 마련한 작업실을 함께 사용한다. 샤이에서 쿠르베를 만나 쿠르베의 기법을 면밀히 공부한 시기도 바로 이때쯤이다. "쿠르베는 항상 어두운 배경으로 갈색 캔버스 위에 그림을 그렸다. 나는 쿠르베의 이러한 기법을 적용했다. 쿠르베는 준비된 캔버스를 통해 자신만의 빛을 추구하거나 채색된 부분을 배열하고, 즉각 그 효과를 확인할 수 있다고 말했다."

1865년은 모네의 삶에서 매우 중요한 해로, 처음 살롱전에 작품 2점을 전시했다. "바

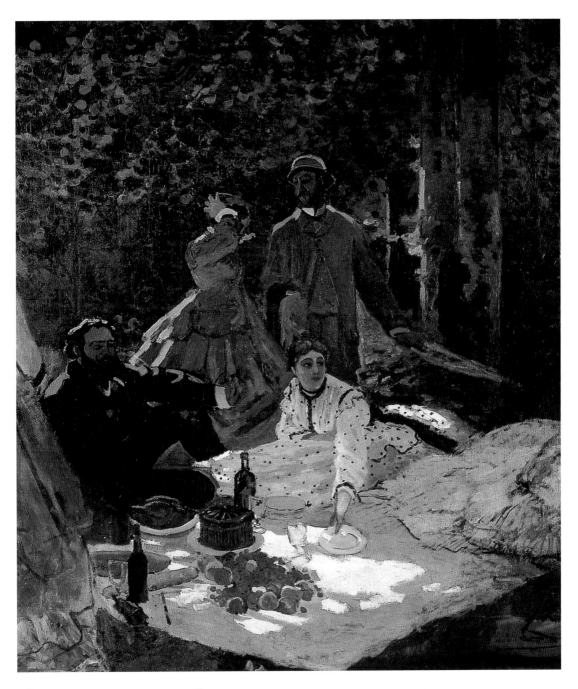

30쪽
풀밭 위의 점심(왼쪽 부분), 1865~1866년
파리, 오르세 미술관

위
풀밭 위의 점심(가운데 부분)
1865~1866년 파리, 오르세 미술관

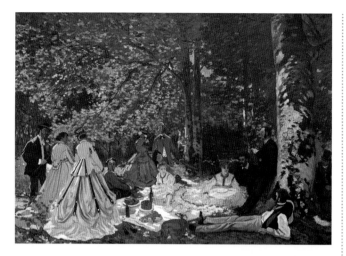

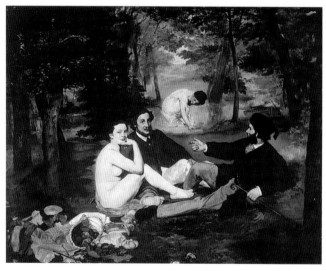

위
풀밭 위의 점심을 위한 습작
1865~1866년
모스크바, 푸슈킨 미술관

아래
에두아르 마네
풀밭 위의 점심, 1863년
파리, 오르세 미술관

33쪽
녹색 옷의 여인, 1866년
브레멘 미술관

다에 성실한 이 화가"의 센 강 하구에서 옹플뢰르에 이르는 두 풍경화는 특히 "색채 변화의 감수성"으로 비평가들에게 호평을 받는다.

살롱전의 성공적인 평가는 연구를 보다 심화하도록 모네를 격려했다. 또한 그는 살롱전에서 거부당하고 낙선전에서 스캔들을 일으킨 에두아르 마네(1832~1883)의 〈풀밭 위의 점심〉에서 영향을 받아 풍경 속 인물들을 표현했다.

모네의 의도는 1866년 살롱전의 새로운 사유에 힘입은 비평을 보다 널리 알리는 것이었다. 모네는 〈풀밭 위의 점심〉을 다시 주제로 삼으며, 보다 직접적인 관찰을 위해 퐁텐블로 숲에서 작품을 연구했다. 그는 친구 바지유와 열아홉 살의 젊은 카미유 동시외를 모델로, 주말 피크닉 도중에 갑작스레 취한 '즉흥적인' 자세를 화폭에 담아냈다. 모델이 직접 야외에서 포즈를 취하는 일은 그야말로 작품 전반에 흐르는 햇볕의 강렬함 만큼이나 획기적인 시도였다. 그러나 쿠르베는 이 시도를 비판했으며, 이에 자극받은 모네는 결국 1866년의 살롱전에 출품하려는 계획을 접는다. 약 7미터에 달하는(오늘날 단지 두 부분과 전체에 대한 습작만 남아 있다) 작품을 살롱전 개막 시간에 맞춰 완성할 수 없었기 때문이다. 바지유의 작업실을 떠나면서 모네는 밀린 방세에 대한 담보로 작품 몇 점을 남겨놓았는데, 그중에는 미완성인 〈풀밭 위의 점심〉도 포함되어 있었다.

이후 모네는 나흘에 걸쳐 또 다른 작업에 몰두하는데, 이 작품이 바로 친구이자 미래의 아내가 될 카미유의 전신 초상화인 〈녹색 옷의 여인〉이다. 이 작품은 비평가들로부터 열화와 같은 찬사를 받았는데, 특히 "유연한 주름 사이로 표출된" 줄무늬 묘사를 통해 드레스의 입체감을 완벽하게 구현했다는 평가를 받는다. 이 작품은 그야말로 "여인의 본질을

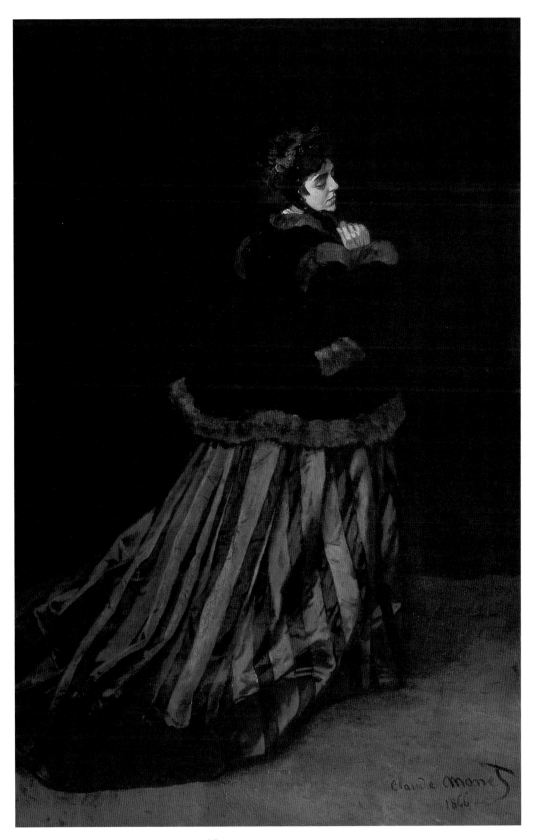

라 그르누예르

1868년 모네는 벤쿠르에서 동반자 카미유가 강가의 나무 밑에 앉아 있는 모습을 재현한 〈벤쿠르의 강〉(미완성 작품, 시카고 아트 인스티튜트 소장)을 그린다. 모네는 빛의 반사광과 물이라는 변화무쌍한 거울 위에 채색된 배들을 보다 효과적으로 반영하기 위해서 처음으로 '점묘주의' 기법을 사용한다. 이와 같은 기법은 회화에 리듬감과 생생한 효과를 나타내준다. 인상주의 운동은 이러한 시각적인 감각과 더불어 불과 서른도 채 안 된 모네와 르누아르가 완성한 공동작품 덕분에 표출되었다고 말할 수 있다. 1869년 여름, 모네와 르누아르는 말 그대로 '개구리들이 노니는 연못'을 뜻하는 그르누예르의 쾌활한 분위기를 화폭에 담는다. 샤투와 부지발쉬르센 사이에 위치한 휴양 소도시 그르누예르는 파리에서 기차로 얼마 안 되는 거리에 있었다. 부르주아 도시인들은 그르누예르를 유행의 장소로 여겼다. 그들은 모양 때문에 '꽃 한복판의 진흙'이나 '카망베르'라고 불린 연못 중앙의 작은 섬에서 나무 그늘에 휴식을 취하거나, 해수욕이나 뱃놀이를 즐기거나 수상 레스토랑에서 식사를 하기 위해 이곳을 찾았다. 모네와 르누아르는 여행객들이 재현하는 즉흥적인 분위기, 그리고 그에 맞춰 물과 빛의 반사 효과를 야외에서 포착하기 위해 서로 마주보고 있는 기슭에 이젤을 내려놓았다. 두 화가가 얻은 결과는 각각 사상과 일반 효과의 차원에서는 다를지 모르지만 양식에서는 비슷했다. 수면에 보다 근접한 관점에서 관찰을 시도했던 르누아르는 특징을 세밀히 묘사한 스케치와 가벼운 터치감에 섬세하고 따뜻한 색채로 장면을 포착했기 때문에 유행하는 옷을 입은 인물들을 보다 자세히 묘사할 수 있었다. 모네는 보다 즉각적이고 덜 명확한 방식을 택했다. 모네의 호기심은 특히 자연을 향했으며, 이러한 사실은 그가 섬세한 부분들을 분석하기보다는 오히려 주변의 자연 공간 속에서 인물을 포괄하는 방식을 선호한데서 표출된다. 모네의 붓터치는 격렬하고 힘이 넘쳤으며 빛과 그림자의 효과를 명확히 드러냈다. 그는 보다 차가운 색조를 사용했으며, 윤곽은 시원스러운 느낌을 주어 섬세함과는 거리가 멀었다. 이 같은 방식으로 모네는 역동적이고 심오한 수면을 창조했다.

명확하게 표현한, 생생하게 살아 있는 작품" 그 자체였던 것이다. 간결하고 우아하며 사실적으로 표현된 인물은 모자를 잡기 위해 한순간 등을 돌린 채 멈춰 선 듯 즉흥적이고 자연스러운 자세로 포착되었다. 그녀는 그림 속에서 변화하는 모습들 가운데 하나로서만 표현되었다.

사실주의 화가들과 각별했으며 에두아르 마네의 절친한 친구였던 에밀 졸라는 이 작품을 극찬했다. 졸라의 평가를 잠시 살펴보자. "여기 하나의 기질이 있다. 거세된 남자들의 무리 속에 한 남자가 있다. […] 건조함에 빠지지 않고 각각의 부분을 묘사할 줄 아는 섬세하고 힘찬 한 명의 해석가가 여기 있다." 졸라뿐만 아니라 뷔르거, 카스타냐리, 그리고 『예술가』라는 정기간행물에서 카미유에 관한 시까지 썼던 에르네스트 데르빌리 같은 비평가들도 이 작품에서 모네의 예술가로서의 재능을 한눈에 알아보았다.

한편 인물을 야외에서 그리려는 생각을 포기하지 않은 모네는 마침내 또 하나의 명작을 완성한다. 그것은 바로 1866년 작품인 〈정원의 여인들〉이다. 그림은 야외를 표현하기에 알맞은 소재를 선정하여 야외에서 직접 실현되었다. 보다 쉽게 캔버스 윗부분을 표현하기 위해 모네는 아랫부분에 틀을 고정할 수 있게끔 구멍을 냈다.

그러나 이 작품은 성공을 거두지 못했으며, 심지어 1867년 살롱전에서 심사위원들로부터 거부당했다. 풍경 위에 사실적으로 묘사된 네 명의 여인은 모두 카미유를 모델로 했는데, 각기 독립적인 형상의 콜라주처럼 부자연스러워 보인다. 네 여인의 모습은 생기가 없고 경직되어 있으며, 배경과도 어우러지지 못한다. 그림에 독창성을 부여하는 요소는 옷과 꽃에 사용한 흰색이 발산하는 빛의 용법이다. 흰빛은 나무들을 표현한 갈색과 구분되

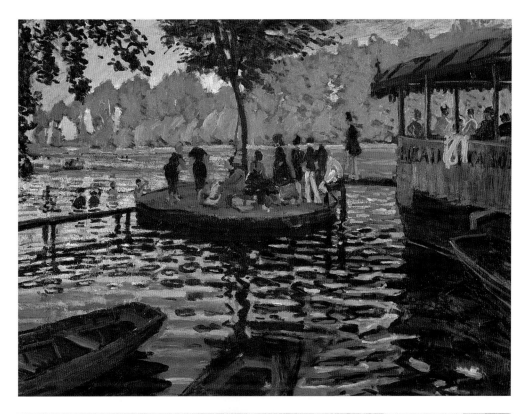

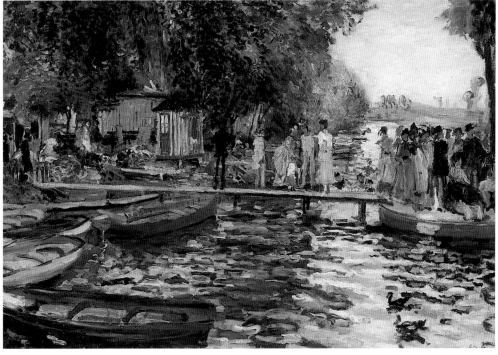

34쪽
오귀스트 르누아르
라 그르누예르, 1869년
스톡홀름, 국립 미술관

위
라 그르누예르, 1869년
뉴욕, 메트로폴리탄 미술관

아래
오귀스트 르누아르
라 그르누예르, 1869년
빈터투어, 오스카 라인하르트 컬렉션

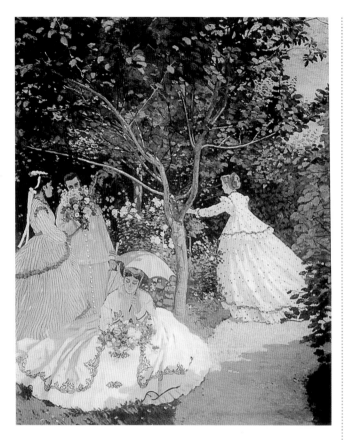

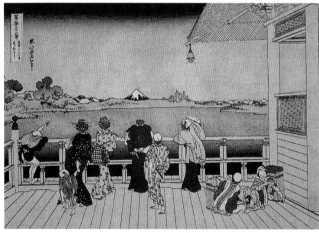

위
정원의 여인들, 1866~1867년
파리, 오르세 미술관

아래
가츠시카 호쿠사이
교하쿠 란칸지에서 본 풍경, 1834년경
런던, 대영 박물관

며, 진한 그림자와 태양빛 사이의 반사를 연상시키는 기법을 강조한다.

1867년 모네는 처음으로 파리의 도시 풍경을 그린다. 그는 자신의 경력을 통틀어 파리 풍경을 겨우 서른 번 정도만 재현했다. 시골 풍경을 선호했음에도 모네는 루브르 박물관의 창문과 테라스에서 본 근대 파리의 멋진 광경을 담은 그림 3점을 완성하여 괄목할 만한 성과를 거둔다.

하지만 궁핍한 경제 상황은 모네의 빛나는 예술적 진보를 방해했다. 아들의 출생과 더불어 상황이 더욱 악화되자 모네는 유일한 해결책으로 가족에게 도움을 청했다. 가족들은 카미유와 헤어질 것을 조건으로 내세웠고, 모네는 어쩔 수 없이 헤어진 척하며 1887년 생타드레스의 고모 댁에서 여름을 보낸다. 한편, 개방적이고 관용적이었던 친구 바지유는 1867년 8월 8일 모네의 첫 아들 장이 세상의 빛을 볼 수 있도록 카미유를 보살핀다.

여러 걱정거리를 뒤로하고 모네는 영감을 얻으며 노르망디 지방에서 평온한 시기를 보낸다. 파리의 예술가들 사이에서 유행처럼 번진 섬세하고 장식적인 요소가 엿보이는 〈생타드레스의 테라스〉에는 당시 노르망디 지방이 잘 나타나 있다.

1868년 아들을 볼 겸 파리로 돌아온 모네는 살롱전 출품을 마치고 다시 르아브르를 찾았다. 그는 때마침 열린 국제 해양 전람회에서 몇몇 작품을 파는 등, 심신의 원기를 회복하면서 그림 작업을 꾸준히 진행해나간다.

1868년에 완성한 〈풀밭 위의 점심〉과 〈벤쿠르의 강〉은 세 식구가 함께 에트르타, 그리고 센 강 좌안 생미셸에 머무르면서 다시 발견한 가족의 행복을 나타냈다. 1869년 여름, 모네는 그르누예르에서 르누아르와 함께 색채와 형태 그리고 빛의 움직임 속에서 순간순간 포착한 자연의 '인상들'을 담아냈다.

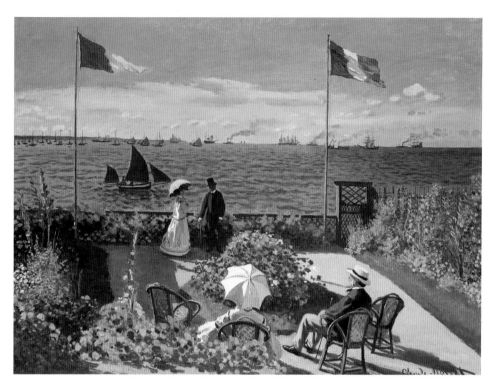

위
생타드레스의 테라스, 1867년경
뉴욕, 메트로폴리탄 미술관

아래
생타드레스의 요트 경기, 1867년경
뉴욕, 메트로폴리탄 미술관

인상주의의
수장

1870
1880

38~39쪽
아르장퇴유의 양귀비 들판(부분), 1873년
파리, 오르세 미술관

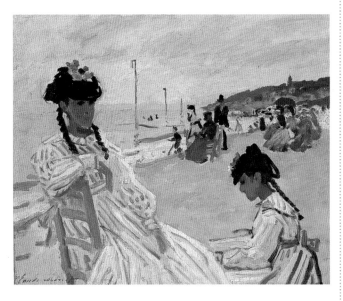

해변의 모네 부인, 1870년
파리, 마르모탕 미술관

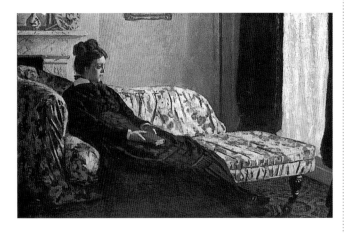

명상, 1870~1871년
파리, 오르세 미술관

41쪽
트루빌의 호텔 데 로슈 누아르, 1870년
파리, 오르세 미술관

영국과 네덜란드로의 외유

결혼식을 올린 1870년 6월 28일 이후, 모네는 휴식차 아내 카미유 동시외와 노르망디의 트루빌에 있는 해수욕장을 찾았다. 그는 여기서 아내와 함께 바캉스를 보내고 있던 부댕을 만나 함께 그림을 그리기도 한다. 모네는 산책을 하거나 햇살을 즐기는 피서객들의 우아한 실루엣으로 활기가 넘치는 바다와 해변을 재현한다. 십 년 전 부댕의 영향 아래 그렸던 해변과는 대조적으로, 모네는 과감한 터치와 밝고 빛나는 색채를 사용해 살아 있는 듯한 표현을 구사하며 주변의 빛과 색채의 떨림에 관심을 기울인다. 형태의 윤곽선은 〈해변의 모네 부인〉이나 〈트루빌의 호텔 데 로슈 누아르〉에서처럼 색조의 대비와 순수한 색채의 터치에 자리를 양보하며 서서히 사라져간다. 모네는 하나의 색채와 대비되는 색채를 배합하되 서로 조화를 이루게 하는 기법으로 구성에 힘과 생명을 불어넣었다.

한편, 7월에는 프로이센–프랑스 전쟁이 발발해 제국의 몰락을 예고했다. 모네는 1871년에는 파리 코뮌을, 1875년에는 제3공화국 선언을 목격한다. 사회주의자들과 친분을 유지했으며, 또한 황제를 위해 목숨을 바칠 생각이 없었던 그는 강제 징집을 피해 가족을 데리고 영국으로 망명한다. 한편, 알제리 보병연대로 징집된 프레데리크 바지유는 결국 그해 11월 전사하고 만다.

10월 말 런던에 도착한 모네는 이듬해인 1871년 5월 말까지 영국에 거주한다. 그는 런던에 도착하자마자 작품 판매를 위해 전시회 개최 가능성을 타진하는 한편, 국립 미술관, 사우스 켄싱턴 미술관(빅토리아 앨버트 미술관의 전신), 대영 박물관 등 주요 미술관을 찾아다니며 영국 회화에 대한 지식을 보다 심화해간다.

영국 풍경화파의 컨스터블과 터너의 작품

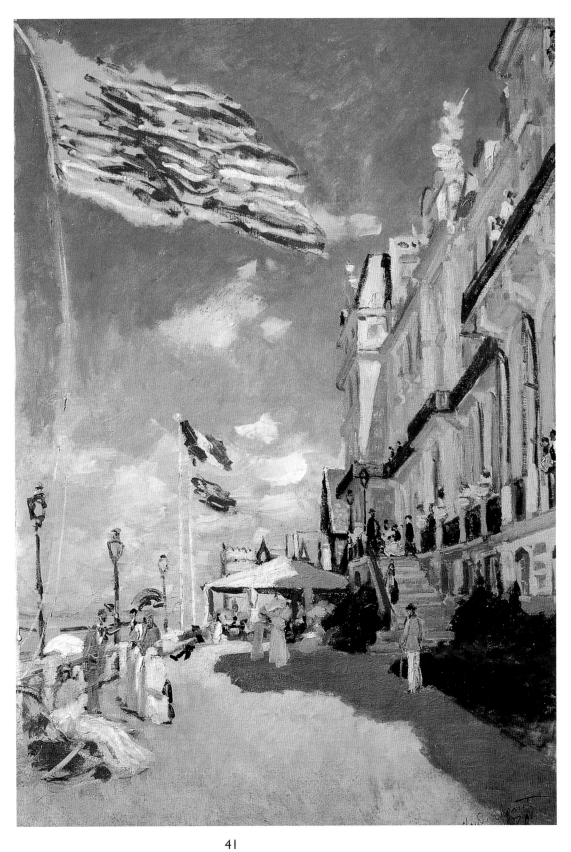

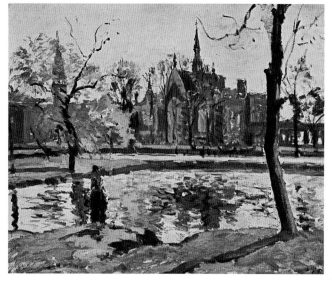

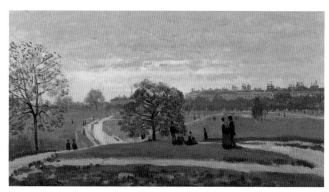

위
컨스터블, 브링턴의 해변
1824~1828년
런던, 왕립 아카데미

가운데
카미유 피사로
덜리치 대학, 1871년
프로비던스 미술관

아래
하이드 파크, 1871년
프로비던스 미술관

에 감명받은 모네는, 이후 자신의 작품에 이들이 시도했던 소용돌이치는 '빛깔의 향연'을 수용한다. 모네는 항상 분위기, 연기나 증기, 안개, 그리고 빛을 통해 투영된 가볍고 투명한 인상들을 복원하는 데 주의를 기울였다. 런던 체류 초창기에 그는 겨우 작품을 6점 완성했는데, 2점은 도시의 공원을, 3점은 템스 강의 경관을 그린 것이고, 나머지 1점은 어두운 실내에서 그린 카미유의 초상화였다. 이 작품들은 모두 당시 런던에 거주하던 미국인 화가 제임스 맥닐 휘슬러의 부드럽고 '명상적인' 분위기를 취했다.

궁핍한 상황을 호전시킨 한 가지 사건은 망명 중이던 프랑스의 바르비종파 화가 샤를 도비니와의 만남이었다. 도비니는 런던으로 망명한 폴 뒤랑 뤼엘과 모네의 만남을 주선했다. 그림 수집가인 폴 뒤랑 뤼엘은 트루빌의 해변을 그린 모네의 작품 1점을 1870년 10월 10일 뉴 본드 거리에 위치한 자신의 갤러리에서 선보이도록 해준다. 이 전시회는 프랑스 예술가 협회가 주최했고, 런던에 체류하며 모네와 자주 만났던 카미유 피사로도 작품 2점을 전시하는 등 바르비종파 화가들이 전시회에 모습을 나타내는 계기가 되었다.

피사로는 아들에게 보낸 편지에 런던 체류 기간을 다음과 같이 기록한다. "우리는 런던의 풍경에 열광했단다. 내가 교외의 매력적인 로어 노우드 거리에 사는 동안 모네는 공원에서 작업을 했지. 그때 난 눈안개와 봄의 효과를 연구하고 있었단다. 우리는 자연을 그렸으며 […] 미술관을 방문하곤 했단다. 컨스터블과 터너의 수채화와 그림들, 그리고 올드 크롬의 유화는 분명 우리에게 많은 영향을 미쳤을 거야. 우리는 게인즈버러와 로렌스, 레이놀즈를 찬양했지만, 가장 충격을 준 이들은 우리처럼 야외에서 빛이나 이내 사라져버릴 일시적인 효과들에 대해 연구했던 풍경화가

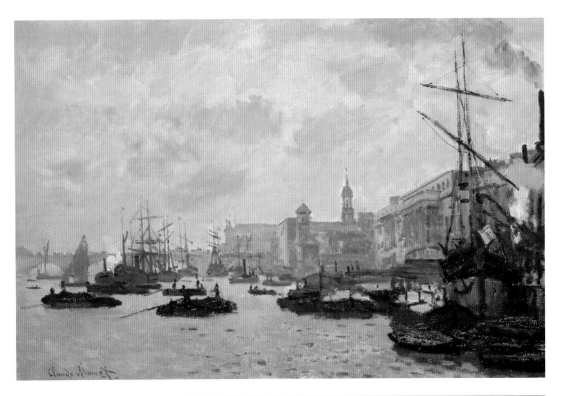

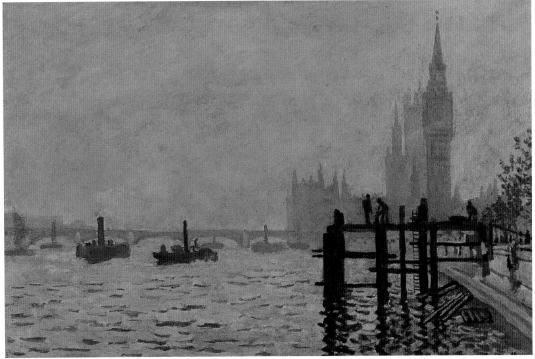

위
런던 항, 1871년
카디프, 웨일즈 국립 미술관

아래
템스 강과 국회의사당, 1871년
런던, 국립 미술관

1870년 전쟁

프로이센과의 충돌은 1870년 5월 국민투표 이후 고조된 나폴레옹 3세(1808~1873) 체제의 권위를 무너뜨리는 결과를 가져온다. 게다가 프로이센 수상 오토 폰 비스마르크(1815~1898)는 프로이센 주변의 독일 국가들을 모두 결집한 후 게르만 민족이 유럽에서 우위를 선점하기 위해서 프랑스와의 전쟁을 일으켰다. 정치적·군사적으로 준비가 전혀 되어 있지 않았던 프랑스군과는 반대로 프로이센의 군사 체계는 비스마르크와 프로이센 국왕 빌헬름 1세가 확고한 의지를 가지고 추진했던 강력한 군사훈련 덕분에 전투력에서 훨씬 우세했다. 프랑스와 프로이센 간의 전쟁의 도화선은 비스마르크가 스페인의 왕위에 호엔촐레른가(家)의 왕자를 후보로 제안하면서 찾아왔다. 1868년 갑작스레 닥친 혁명 이후 공석이 된 스페인의 왕좌는 프랑스의 예속을 조장하는 정치적 조작을 펼쳐나갔다. 민족주의와 애국심에 고무된 프랑스 국민들의 반응이 즉각적으로 폭발하자 1870년 7월 19일 전쟁이 시작되었다. 패전에 패전을 거듭한 프랑스는 스당 전투에서 초토화되고, 9월 2일 나폴레옹 3세는 10만 군사와 함께 항복을 강요당한다. 항복한 지 이틀 만에 나폴레옹 제국은 전복되었고, 오를레앙가의 옹립을 주장했던 아돌프 티에르(1797~1877)에 의해 파리가 함락된 이후, 레옹 강베타(1838~1883)가 이끄는 임시공화정부가 새로이 수립된다.

프랑크푸르트 협정(1871년 5월 10일)을 맺으며 프랑스는 알자스 지방과 로렌 지방의 일부를 프로이센에 넘겨주어야 했다. 더구나 전쟁 보상금으로 50억 프랑을 배상해야 했다. 하지만 프랑크푸르트 평화협정에 서명하기 전인 1871년 3월 18일, 파리에서 야기된 사회적 분노가 폭발하면서 대대적인 민중 봉기가 일어났다. 이후 코뮌의 경험, 프루동주의자와 사회주의자, 그리고 급진적 민주주의에 고무된 민중의 전폭적인 지지로 선출된 시의회가 폭넓은 권력을 획득하며 탄생한다. 그렇지만 예상대로 민중 계급으로의 권력 이행은 오래 지속되지 못했다. 한편 이들의 베르사유 정부군에 대한 저항은 끈질기고도 필사적이었다. 투쟁은 일주일간 지속되었으며('피의 일주일'이라고도 한다), 잔인한 진압 결과 수천 명이 강제 추방되거나 약식 처형되었다. 코뮌의 군사적 패배와 잔인하고 폭력적인 탄압 이후, 프랑스에서는 왕정주의를 지지하는 파트리스 드 마크 마옹(1808~1893) 총사령관의 주재하에 질서의 보존을 맹세한 보수·반동적 성향의 제3공화국이 등장한다. 강력하게 복원된 권력은 승리를 거두었으나 수많은 지식인들과 예술가들은 사상의 자유를 탄압받게 될까 걱정했다.

들이었단다."

1871년 5월 말, 아버지의 사망과 더불어 프랑스와 프로이센의 평화협정 체결 소식을 들은 모네는 프랑스로 돌아가기로 결심한다. 그리고 그전에 잠시 아내와 아들을 데리고 네덜란드를 방문하려는 계획을 세운다. 누군가 기하학적인 운하와 풍차, 미술관이 넘쳐나는 북유럽의 풍경을 찬양하는 이야기를 들었던 것이다. 더구나 이미 모네는 네덜란드 친구인 용킨트와 도비니의 네덜란드 이동 계획에 용기를 얻은 터였다.

모네는 암스테르담 북동쪽에 위치한 잔 지방의 조그맣고 경치 좋은 잔담에 머무르면서, 운하들과 빠르게 움직이는 구름으로 뒤덮인 하늘, 선명한 색채의 집들, 그리고 위대한 대기의 공간을 북유럽의 전형적 특징인 연회색을 사용해서 그리기 시작했다. 6월 17일 피사로에게 보낸 편지에서 알 수 있듯 모네는 이제 긴장에서 벗어나 차분하게 풍경을 화폭에 담아내고 있었다. "이곳은 그림을 그리기에 최적의 장소입니다. 온갖 색채를 담고 있는 집들, 백여 개에 이르는 풍차나 매력적인 작은 배들처럼 곳곳에 재미있는 요소들이 가득합니다. […] 게다가 날씨마저 쾌청해 많은 작품을 그리기에 더없이 좋은 환경이지요." 네덜란드의 매력에 사로잡힌 모네는 수많은 작품 속에서 17세기 네덜란드 풍경화의 영향을 뚜렷이 나타내 보인다.

1871년과 1886년 네덜란드에 체류하는 동안 모네가 완성한 그림은 약 40여 점에 이른다. 비록 그 의도가 빛과 주변의 분위기를 재현하는 데 있다고 해도, 각각의 그림들에는 도시나 시골 풍경이 그대로 재현되었다. 잔담에서 제작한 모네의 그림들은 '지형상'의 이유와 평온한 분위기가 그대로 간직되어, 1871년 11월 프랑스로 돌아와 줄줄이 토해낼 아르장퇴유의 그림들을 예고한다.

45쪽 위
잔담, 1871년
파리, 오르세 미술관

45쪽 아래
잔담의 파란 집, 1871~1872년

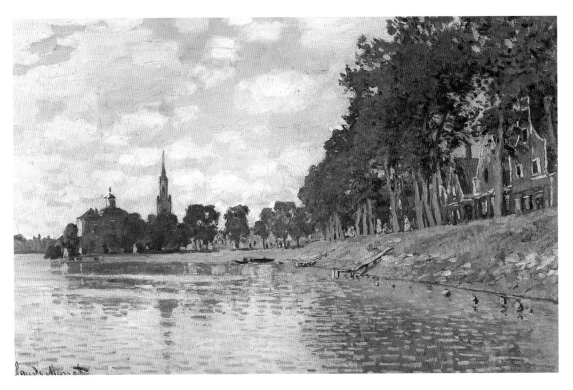

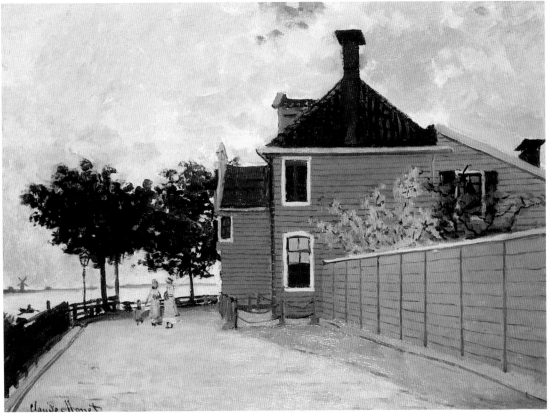

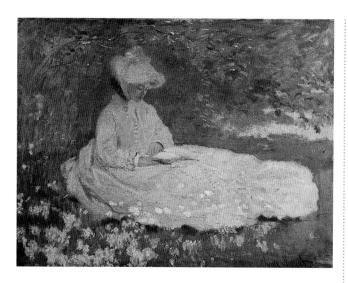

위
봄, 1872년
볼티모어, 월터스 아트 갤러리

아래
점심, 1872~1876년
파리, 오르세 미술관

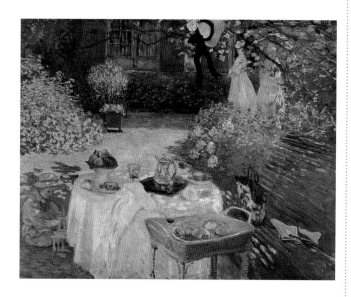

47쪽
화가의 집에서, 장 모네, 1875년
파리, 오르세 미술관

아르장퇴유의 수상 작업실

프랑스로 돌아온 모네는 파리에서 약 10여 킬로미터 떨어진 센 강 근처의 아르장퇴유에 새로운 집을 마련했다. 그는 이곳에서 삶을 통틀어 가장 행복하고 풍요로운 시간을 보낸다. 아버지의 유산과 카미유가 네덜란드에서 프랑스어 교습으로 번 수입, 그리고 영국에서 뒤랑 뤼엘이 주선한 작품 판매 덕분에 형편도 많이 나아졌다.

모네는 곧바로 부댕과 함께 코뮌에 참가한 죄로 6월에 구속된 귀스타브 쿠르베의 석방을 위해 노력한다.

1872년 1월 2일, 모네의 아르장퇴유 집을 방문하고 나서 부댕은 자신의 친구에게 다음과 같은 편지를 보낸다. "모네는 상당히 치밀한 사람으로, 자신의 입지를 굳히려는 것 같네. 그는 네덜란드에서 매우 훌륭한 연구를 했네. 내 생각엔 우리의 수장(首長)이 되어도 손색이 없을 듯싶어."

모네는 자주 자기 집 정원에서 부인 카미유를 그리곤 했는데, 채색할 때 정원의 한 부분을 강조하는 대신 정원 전체의 자연스럽고 생생한 인상을 포착하기 위해 밝은 색채와 점을 찍듯 묘사하는 붓터치를 사용했다. 이 기간에 르누아르는 모네의 아르장퇴유 집을 습관처럼 드나들면서, 모네와 함께 햇살이 넘쳐흐르는 자연, 그리고 알록달록한 요트로 수놓인 다리들이 한데 어우러진 강가를 연구했다. 르누아르의 작품 〈오리들의 연못〉은 그가 동일한 대상 앞에다 작업 받침대를 고정해놓고 완성한 것이다.

르누아르가 햇살 가득한 야외의 경쾌하고 밝은 분위기나 아침 혹은 피서지의 분위기를 선호했던 반면, 모네는 이슬비 내리는 북유럽의 바다처럼 구름이 끼거나 비 오는 불투명한 회색빛 하늘을 더 선호했다.

모네는 자신의 이러한 감성을 훗날 인상주

위
에두아르 마네
아르장퇴유, 1874년
투르네 미술관

아래
아르장퇴유의 요트 경기, 흐린 하늘 1874년
파리, 오르세 미술관

의 작가로 활동하게 될 또 한 명의 영국인 화가 알프레드 시슬레와 공유했다. 시슬레 역시 1872년 모네 곁에서 아르장퇴유의 거리를 화폭에 재현한다.

당시 모네가 누린 경제적인 여유로움과 행복은 1873년에 완성한 〈점심〉이나 1875년에 완성한 〈화가의 집에서, 장 모네〉 같은 작품들에 반영되어 나타난다. 〈화가의 집에서 장 모네〉에서는 집 입구의 희미한 미광 속에 서 있는 아들 장을 재현했다.

해를 거듭할수록 모네는 빛나는 흰색이나 푸른색, 그리고 짙은 녹색을 중심으로, 보다 밝은 색채를 사용한다. 여러 관점에서 센 강을 관찰하며 예술가 모네는 처음으로 물의 이미지에 주목한다.

모네는 1872년 수상(水上) 작업실을 띄워 햇빛에 반사된 은빛 물결과 숲이 우거진 연안, 그리고 최초의 산업화 징후와 더불어 시시각각 변화하는 수면을 갑판 위에서 그린다. "일몰에서 일출까지 빛의 효과를 관찰하기 위해서" 작업실로 개조한 배를 띄운다는 모네의 생각은 분명 일찍이 자신이 감탄해 마지않았던 화가 도비니의 '보탱' 호에서 비롯되었다. 1861년 도비니는 센 강과 우아즈 강에 배를 띄우고 장거리 여행을 통해서 하천 풍경을 담은 15개의 판화 모음집 『배 여행』을 제작한 바 있다.

생생한 색채와 빛의 효과를 포착하며 마네가 야외 풍경을 화폭에 담겠노라고 결심한 계기는 바로 센 강변이나 수상 작업실, 그리고 아르장퇴유의 정원에서 그림을 그리는 모네를 관찰하면서부터였다. 그림 수집가 귀스타브 카유보트(1848~ 1894)의 도움으로 진행된 모네, 르누아르, 시슬레, 마네의 협동 작업이 인상주의 운동에 결정적인 추진력을 부여해준 장소가 바로 아르장퇴유였다.

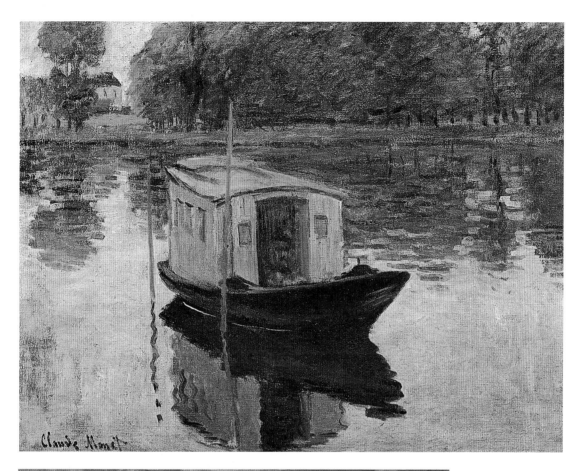

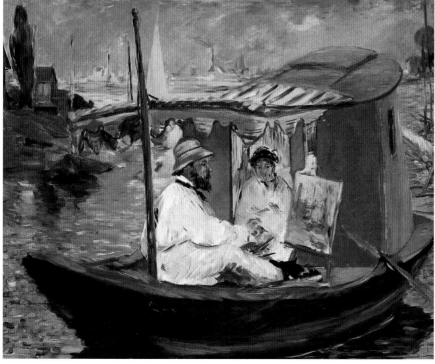

위
수상 작업실, 1874년
오테를로, 크뢸러뮐러 국립
미술관

왼쪽
에두아르 마네
**수상 작업실의 클로드 모네
부부**, 1784년
뮌헨, 노이에 피나코테크

49

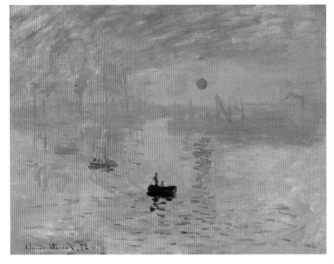

위
아르장퇴유의 양귀비 들판, 1873년
파리, 오르세 미술관

가운데
인상, 해돋이, 1872년
파리, 마르모탕 미술관

오른쪽
오귀스트 르누아르
특등석, 1874년
런던, 코톨드 미술관

51쪽
인상, 해돋이(부분)
파리, 마르모탕 미술관

첫 번째 인상주의 전시회

1873년 모네는 1867년부터 바지유와 함께 구상해온 계획을 실현한다. 그것은 바로 살롱전에 정면으로 맞서 자신들의 힘으로 공동 전시회를 여는 것이었다. 이 계획은 만남의 장소였던 게르부아 카페가 위치한 거리 이름을 따서 지은 '바티뇰 그룹'의 예술가들뿐만 아니라, 지난 몇 년간 이들에게 후한 평가를 내려준 주변의 후원자들과 수집가들에게도 환영받았다. 이 전시회에서 모네, 피사로, 시슬레, 드가의 작품은 가장 높은 가격으로 책정되었는데, 이는 파리에 큰 상점을 소유한 수집가 에르네스트 오슈데의 경매 덕분이었다. 이러한 성과에 고무되어 '자연주의' 화가들도 공동 판매 계획을 지지하고 나선다.

이들 중 드가(1834~1917)와 마네는 전시회 출품작을 선별하는 데 귀족적이고 보수적인 태도를 보였다. 이 두 화가는 사실상 대중에게 덜 '혁명적인' 작품들을 수용하는 반면, 진보적 성향의 피사로와 모네가 후원했으며 곧이어 대중에게 수용될 남프랑스 '스캔들'의 주인공인 폴 세잔(1839~1906)의 작품을 제외하려고 했다.

그룹은 피사로가 정한 모임의 주최 의의와 관료주의적인 원칙들보다는 오히려 월간 대차대조표의 결과와 회원들 각자의 가입 권리와 위상을 고려해 르누아르가 권장한 활동 패턴을 선호했다. 결과적으로 화가, 조각가, 판화가 등 39명의 예술가들이 이 무명의 모임에 가입했다. 이들은 165점에 이르는 작품을 전시했는데, 그중 드가의 작품이 총 10점으로 가장 많았다. 르누아르가 진열을 담당하고, 형제인 에드몽이 카탈로그를 작성했다. 1874년 4월 15일~ 5월 16일간 열린 파리 전시회장은 카퓌신가(街)와 도누가(街) 사이의 모퉁이에 위치한 사진사 나다르의 작업실이었다. 세잔은 오베르 지방의 풍경을 담은 작품 2

카페 게르부아의 모임

모네를 비롯한 인상주의 화가들에게 파리의 카페는 모임과 만남의 장소였다. 사람들은 카페에 모여 토론이나 논쟁을 벌이거나, 야외에서 작업할 때 완전히 다른 모습을 드러내는 자연의 변화와 마찬가지로 매우 다른 방식의 현대적 삶의 움직임을 카페에서 그리거나 포착할 수 있었다. 사교계의 살롱이나 예술가들의 작업실 등 아카데미와 대립 구도를 이룬 몽마르트르 언덕의 카페들은 화가나 문학계, 비평계, 언론계의 지식인들을 환영했다. 예술과 문화에 관한 토론과 논쟁이 촉발된 곳이 바로 이러한 카페들이었다. 1860년 무렵, 최초의 사교계 모임을 주최한 에두아르 마네의 친구들과 파르티잔들이 선택한 장소는 바로 훗날 클리시 거리로 변한 그랑 바티뇰가 11번지에 위치한 게르부아 카페였다. 이곳에서 모네는 자샤리 아스트뤼크와 아르망 실베스트르 같은 비평가, 에밀 졸라, 콩스탕탱 기, 테오도르 뒤레와 같은 기자들, 휘슬러, 팡탱 라투르, 바지유, 뒤늦게 합류한 드가, 르누아르, 시슬레, 세잔 같은 화가들과 자연스럽게 만난다. 모네는 주로 저녁나절에 가진 이런 만남의 정신을 다음과 같이 기술했다. "이곳에서 벌어지는 한담과 끊이지 않는 사유의 교환은 우리를 늘 깨어 있게 만들었고, 이해관계를 떠나 진심으로 연구에 몰두할 수 있도록 격려했다. 우리는 이곳에서 우리들의 생각이 실현될 때까지 수주 동안을 견딜 수 있는 열정을 비축하기도 했다. 모임을 통해 우리는 강하게 단련되었으며, 보다 명확하고 단호한 정신에 기초해 서로의 의지를 다졌다."

초기에 예술가 모임인 '바티뇰 그룹'에서 중심적 위치를 차지한 모네는 오히려 신중하며 소극적인 태도를 유지했다. 그는 논쟁에 끼어들어 자기 의견을 내세우기보다는 오히려 주로 경청하는 편이었다. 사실 모네는 고집스럽고 거만했으며, 교양을 갖추지도, 정규교육을 받지도 못했다. 그는 지적 성찰보다는 본능에 의존해 처신하는 편이었다. 인상주의의 위대한 역사가인 존 레왈드는 모네의 모습을 이렇게 묘사했다. "모네가 야외에 이젤을 설치할 때, 그는 자신의 의문점을 해결하는 데 도움을 주는 교양이나 지적 능력도 갖추고 있지 않았다. 모네의 유일한 자산은 작업을 통해 습득한 경험뿐이었다. 원기 왕성한 기질과 섬세한 시각적 감수성, 그리고 표현 주제를 완벽하게 통제하는 능력을 서로 완벽하게 융화하는 것이 바로 그것이다. […] 카페 게르부아는 모네가 시골에 머무는 동안 숨막혀 했던 고립의 감정을 극복하게 해주었다."

이 모임에서 예술가들은 형편없는 취향에 대한 혐오감을 이구동성으로 표출하거나 고유한 개성과 사상의 자유를 주장했다. 이들은 자신의 정체성을 드러내는 과정에서 서로 빈번하게 충돌했다. 이러한 사상의 다양성은 1874년과 1886년 사이에 작품을 함께 전시했던 예술가들이 진정한 '학파'로 간주되지 못했던 근본적인 이유가 된다. 충동적이고 야망이 컸던 마네는 논쟁의 유발자이자 토론의 멋쟁이였다. 하층민을 경멸하는 발언을 했던 귀족적이고 세련된 드가와는 반대로, 사회 문제에 민감했던 모네와 피사로는 매우 격렬하게 하층민을 옹호했다. 문화적 자질로 주목받은 바지유와 소심했던 시슬레는 자신들의 논리와 사상을 명확하게 방어할 줄 알았다. 르누아르는 대화에서 날카로운 지성과 예리한 유머감각을 드러냈다. 졸라의 친구였던 세잔은 가끔 게르부아의 모임에 참석했는데, 그때마다 침묵을 지키며 카페의 구석자리에서 조용히 대화를 경청했다. 세잔은 스스로를 하층민으로 여겼기 때문이다.

1870년 전쟁 이후, 카페 게르부아는 졸라가 『작품』에서 묘사한 것처럼 피갈 광장의 조용한 카페 누벨 아텐에 자리를 양보하며 자취를 감춘다. '자연주의' 화가들 대다수가 작은 시골 마을과 센 강변의 마을들에 매료되어 점차 파리에서 작업하는 횟수를 줄인 반면, 르누아르, 마네, 드가는 여전히 카페를 드나들며 흥미로운 주제로 다루었고, 더욱이 이곳을 도시의 밤 생활이 지닌 미적 요소로 표현했다.

위
에두아르 마네
파리의 카페, 1869년
케임브리지, 하버드대 포그 미술관

아래
프레데리크 바지유
콩다민 거리의 작업실, 1870년
파리, 오르세 미술관

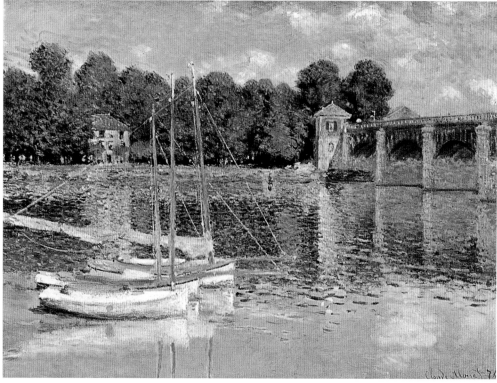

위
아르장퇴유의 요트 경기, 1872년
파리, 오르세 미술관

아래
아르장퇴유의 다리, 1872년
파리, 오르세 미술관

위
폴 세잔, 근대적 올랭피아
1872~1873년, 파리, 오르세 미술관

아래
나다르의 작업실, 1860년경
카퓌신가 15번지

점과 〈근대적 올랭피아〉를 소개했고, 르누아르는 〈특등석〉을 포함해 6점을, 피사로와 시슬레는 각각 풍경화 5점씩을 선보였다. 이들 외에 부댕과 드가의 친구였던 이탈리아 화가 주세페 데 니티스(1846~1894), 그리고 그룹에서 유일한 여성 화가였던 베르트 모리조(1841~1895)가 있었다.

모네는 파스텔 소묘 작품 6점과 또 다른 작품 5점을 전시한다. 이 다섯 작품에는 1873년에 아르장퇴유에서 그린 〈아르장퇴유의 양귀비 들판〉과 전시회가 열리던 건물의 발코니에서 그린 〈카퓌신 대로〉의 풍경이 포함되었는데, 〈카퓌신 대로〉는 즉흥적인 특성으로 비평가들에게 강한 인상을 심어주었다.

실상 가장 거센 부정적 평가를 받은 한편 그룹의 일관성과 시학을 확인하는 토대로 주목받은 작품은 모네가 르아브르 항구 앞에서 그린 〈인상, 해돋이〉였다. 비평가 루이 르루아는 『르 샤리바리』에서 모네의 그림에는 한순간의 지각을 재빨리 옮긴 듯 단순한 붓터치, 문체적 요소들이나 깊이가 결여되어 있고 묘사적 요소가 부재한다고 지적했다. 루이 르루아는 '인상주의 전시회'라는 역설적인 제목의 기사로 대중의 빈정거림과 조소를 이렇게 설명했다. "〈인상, 해돋이〉? 인상이라고? 나도 그렇게 생각했다. 나 역시 어떤 인상을 받았으니까. 그렇다고 이 작품에 인상이 존재하는지는 의문이다. 붓질에 나타난 자유와 편안함이라니! 제작 초기의 어설픈 장식 융단조차도 이 해안 그림보다는 더 섬세할 것이다!"

모네의 〈인상, 해돋이〉는 이제부터 '인상주의자'라 불리게 될 그룹의 사상을 선언하는 역할을 맡는다. 한편, 비평가 쥘 앙투안 카스타냐리는 인상주의자들을 긍정적으로 평가했다. "이들은 풍경을 그대로 재현하는 것이 아니라, 풍경 속에서 그들이 받은 인상을 그리려 한다는 의미에서 인상주의자들이다."

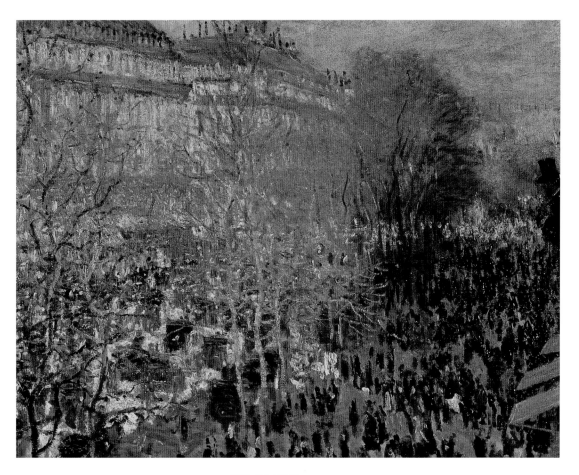

카퓌신 대로, 1873년
모스크바, 푸슈킨 미술관

나다르와 사진술

가스파르 펠릭스 투르나숑은 나다르(1820~1910)라는 가명으로 후대에 알려진 인물이다. 부모의 의사를 존중해 의학 공부를 시작했으나, 파리의 자유분방한 집단과 뒤섞여 기자로, 특히 캐리커처 작가로 활동하면서 자신의 고유한 예술적 사명감을 추구하기로 결심한다. 그는 『르 샤리바리』, 『웃음』(나다르 자신이 1840년 창립), 『희극』 등 다양한 신문과 예술잡지에 참여한다. 모네가 경력을 쌓아가던 초기 시절에 영감을 준 것도 바로 매우 생생하며 흥미를 자극하는 나다르의 캐리커처였다. 1850년대에 사진기를 발견한 나다르는, 1853년에 작업실을 열고 하루 종일 사진 작업에 몰두한 끝에 단시일 내에 파리의 유명 인사가 된다. 1858년에 나다르는 조종이 가능한 관측 기구에서 찍은 놀라운 이미지들을 세상에 내놓으면서 공중 사진술을 선보인다. 그로부터 몇 년 후, 지칠 줄 모르는 호기심은 인공조명을 이용해 파리의 하수구와 지하의 사진을 촬영하도록 나다르를 부추긴다. 그의 명성은 특히 개인적으로 알고 지내며 정기적인 만남을 지속했던 유명 인사나 화가들, 지식인들이나 학자들을 찍은 사진 덕분이었다. 이들 가운데는 사라 베르나르, 보들레르, 쿠르베, 들라크루아, 마네, 밀레 외에도 많은 유명 인사들이 있었다. 나다르는 조명과 포즈와 제스처를 적절하게 선택해 인물의 특징과 숨겨진 본성까지도 포착하여 이를 후대에 영원히 남겼다.

더구나 게르부아 카페 모임의 멤버였던 나다르는 1874년에 자신의 작업실에서 제1회 인상주의 전시회를 개최한다. 이 전시회에 출품한 모네의 작품들 가운데 하나는 바로 사진의 '성지'인 나다르의 작업실 창문에서 관찰한 카퓌신 거리의 풍경이었다. 이 작품을 위해 모네는 사진을 모델로 사용했음에 틀림없고, 그 이후부터는 바지유나 드가와 같은 예술가들도 동일한 방법을 사용했다. 이러한 사실은 작품 속에 묘사된, 안개와 빛으로 가볍게 흔들리는 분위기 속에서 서로 혼합된 작은 인물들과 자동차의 모습을 통해 알 수 있다. 모네의 시학은 실제 이미지의 일시적인 지각에서 자양분을 공급받는다. 순간적인 시선만으로 풍부하고 세세한 부분들을 오래 간직할 수는 없지만, 그럼에도 이러한 시선만으로도 광경 전체를 알아볼 수 있으며, 바로 이 사실로부터 인상, 즉 모네가 정의한 것처럼 '순간성'을 재현할 수 있었다. 지적인 동시에 도전적인 방식으로 모네는 자신의 작품 〈카퓌신 대로〉를 그렸던 바로 그 장소에 전시했고, 관람객들은 실제 거리를 창문으로 내다보면서 거리의 모습을 작품과 비교해보았다. 이 작품은 예술가들, 특히 인상주의 화가들의 작품에서 사진의 중요성을 말해준다.

1838년에 자크 망데 다게르가 은판에 이미지를 고정하는 기법(은판 사진)을 발견한 이후, 지금과 같은 종이 사진을 진짜로 발명한 사람은 W. 허셜과 W. H. 폭스 톨벗이었다. 예전에 회화와 연극의 관계가 그러했듯, 사진과 회화의 대면은 서로 피할 수 없었다. 이 둘의 대면은 1880년 첫 번째 스냅 사진기의 출현으로 가속화되었으며 사진이 회화의 구성 틀을 채택했기 때문에 두 분야의 상호 교류가 이뤄진다.

사진은 이미지의 '실제적인' 재생을 통해 회화를 대치했고, 회화는 예술 작품들을 찍은 사진(이탈리아에서는 알리나리 형제, 프랑스에서는 아돌프 브라운)을 통해서 더욱 큰 인기를 얻었다.

특히 회화는 사진술의 '흐릿하게 하기'가 지니는 고유한 이미지의 불명확함과 움직임의 의미를 자신의 언어 속에 포괄했다. 사실상 초기의 판 사진들은 대상의 움직임이나 강렬한 햇빛 때문에 흐릿한 면이 있었다. 이렇게 '흐릿하게 하기'는 신체의 구성을 변화시키는 데 소용되었으며, 인상주의 화가들을 특징짓는 혼합되고 흐릿한 효과를 창조했다.

모네는 여러 번에 걸쳐 루앙 대성당의 사진을 찍었다. 마침내 그가 1892~1894년 사이에 유명한 연작을 통해서 이 주제를 화폭에 담기 시작했을 때, 그는 또 다른 분위기를 창조하기 위해서 건축적인 규모를 상실하면서 빛 속에서 와해될 지점에 당도한 것처럼 성당의 이미지를 구성했다.

모네의 회화(특히 후반기의 작품들)는 시각의 '순간성'과 생생함을 포착하는 사진 속의 이미지와 서로 비교가 가능하다. 이러한 시각은 시간과 공간에 대한 어떤 감정을 즉시 포착해낸다. 움직이는 즉각적인 '인상'을 작품 속에 고정하는 모네의 재능을 두고 폴 세잔은 "모네는 단지 하나의 눈일 뿐이지만, 그 눈은 대단하다"라는 유명한 말을 남긴다.

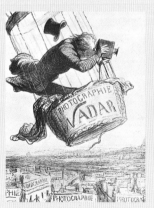

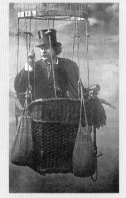

왼쪽
오노레 도미에
사진을 예술의 품격으로 격상시킨 나다르, 1862년, 파리, 국립 도서관

오른쪽
기구에 탄 나다르, 나다르 본인의 사진

57쪽 위
아르장퇴유의 강둑, 1872년
파리, 오르세 미술관

57쪽 아래
아르장퇴유, 가을 효과
1873년, 런던, 코톨드 미술관

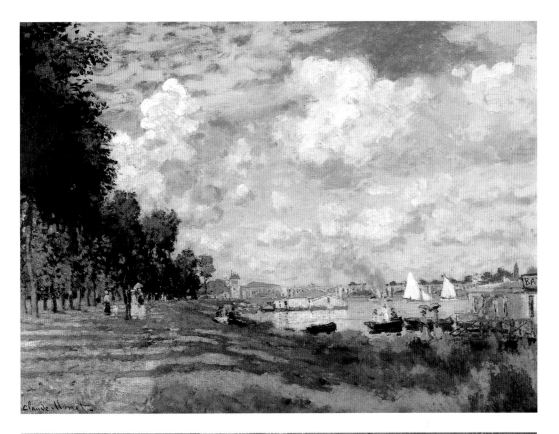

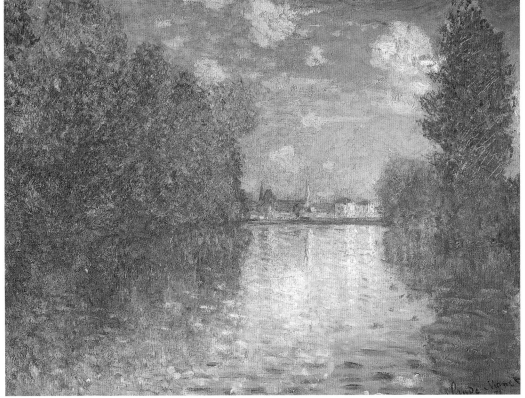

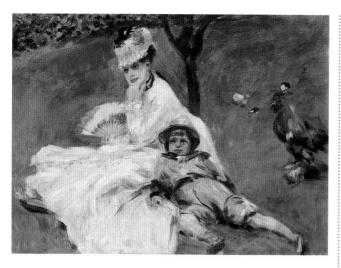

오귀스트 르누아르
정원의 카미유 모네와 아이, 1874년
워싱턴, 국립 미술관

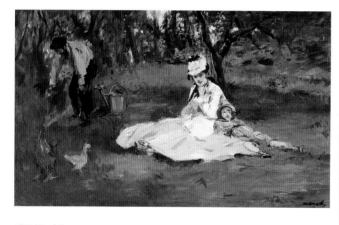

에두아르 마네
정원의 모네 가족, 1874년
뉴욕, 메트로폴리탄 미술관

59쪽
일본 여인, 1876년
보스턴 미술관

생라자르 역

최초의 인상주의 전시회는 실패로 돌아갔다. 대중과 비평가들은 빛을 통해 재현된 색채와 간결한 스케치 같은 작품에 예술적 평가를 부여할 준비가 안 되어 있었다. 대중에게 외면당한 이 무명 협회는 1874년 말 해체된다. 항상 생활고에 시달리던 모네는 센 강의 겨울 풍경과 눈 내린 모습을 그릴 목적으로 르누아르, 마네와 함께 아르장퇴유로 돌아간다.

1875년 파리로 돌아온 모네는 경매에 참여하자는 르누아르와 시슬레, 베르트 모리조의 설득에 결국 동의한다. 이 경매는 3월 24일 드루오 호텔에서 열렸는데, 역시 실패로 돌아갔다. 한 기자는 당시의 경매 사건을 다음과 같이 언급했다. "우리는 새로운 화파의 실력자라는 이들이 찬사를 받기 위해 선보인 보랏빛 풍경들, 붉은 꽃, 검은 강물, 노란색과 녹색의 여인들, 그리고 청색의 어린아이들과 한바탕 놀았다."

부인 카미유가 중병에 걸리자 모네는 졸라, 카유보트, 덕망 있는 수집가 에르네스트 오슈데를 비롯한 친구들과 지인들에게 번갈아 돈을 빌려가며 경제적 · 심리적으로 거의 절망적인 상태에서 작업을 진행한다.

이후 대중과 마주하려는 두 번째 전시가 1876년 4월 뒤랑 뤼엘 갤러리에서 열렸다. 모네는 18점을 출품했는데, 일본식 옷차림을 한 카미유의 초상화인 〈일본 여인〉이 가장 주목을 받았다. 이 작품은 2천 프랑이라는 거금에 팔렸다. 전시회 역시 대중과 비평가들에게 호평을 받았다.

이 같은 성과는 미국이나 러시아, 스웨덴 관중에게 인상주의를 설명하려 했던 헨리 제임스나 졸라, 스트린드베리 같은 작가들의 개입 덕분이었다. 시인 스테판 말라르메 또한 런던의 한 잡지에 날카로운 분석을 싣는다. "그림의 일부를 언급하자면, 그 어떤 것도 정

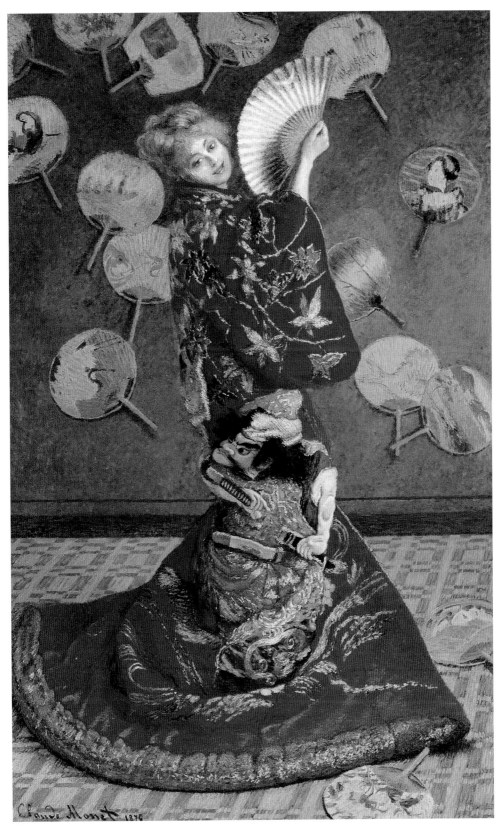

아래
튈르리 정원의 풍경, 1876년
파리, 마르모탕 미술관

맨 아래
몽주롱 정원의 귀퉁이, 1876년
상트페테르부르크, 에르미타슈 미술관

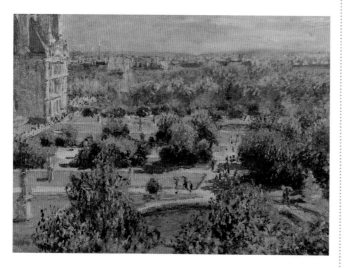

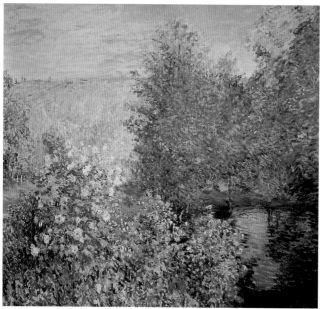

61쪽 위
수상 작업실, 1876년

61쪽 아래
수상 작업실, 1876년
뇌샤텔, 역사 미술관

확하게 결정되어 있지 않았다. 그림이 밝혀놓은 환한 빛이나 그림을 덮고 있는 투명한 그림자는 오로지 변화 속에서만 포착된다. 또한 변화하는 빛들이 조화를 이루어 그림에 반영되므로, 그림 그 자체만으로 인식되지 않고 빛과 심지어는 삶의 움직임까지도 함께 요동치게 만든다." 이러한 평가는 인상주의 화가들의 작품의 본질을 짚어낸 흥미로운 접근이었으며, 특히 모네의 작품 속에서 분출된 힘과 감수성에 대한 찬사였다.

1876년 여름 내내 튈르리 정원의 모습을 그린 모네는 아르장퇴유로 돌아왔고, 곧이어 오슈데의 초대로 아내 카미유와 몽주롱의 로탕부르 성을 방문한다. 이곳에 머무는 동안 여러 풍경과 오슈데가 공들여 수집한 장식화판을 스케치하던 모네는 재빨리 파리로 돌아온다. 어떤 특별한 장소에 강력한 매력을 느꼈던 것이다. 그곳은 바로 생라자르 역으로, 1877년 한 해 내내 모네가 가장 선호하는 작품 주제가 되었다.

예술가 모네는 이미 아르장퇴유에서 그린 철도교를 통해 산업 사회의 현대성과 세속적인 풍경의 천재성을 표출한 바 있었다. 그는 다리와 길, 빠르고 연기로 점철된 기차의 미래 구조를 통해 작품 속에서 풍경을 보다 매혹적이고 '근대적으로' 변형했다.

산업화 시대의 진정한 '대성당'이었던 기차역은 전적으로 기술적 진보와 근대적 삶을 축성(祝聖)하기 위한 상징적 공간이 되기에 가장 적합한 장소였다.

1868년 낭만주의 작가 테오필 고티에(1811~1872)는 단시일 내에 기차역은 "모든 길이 한곳으로 집중되는 중심이자 인간성의 새로운 성당"이 될 것이라고 예견했다. 뿐만 아니라 낭만주의의 또 다른 거장 알프레드 드 비니는 시 「목동의 집」에서 기관차를 힘차게 포효하는 황소에 비유하기도 했다.

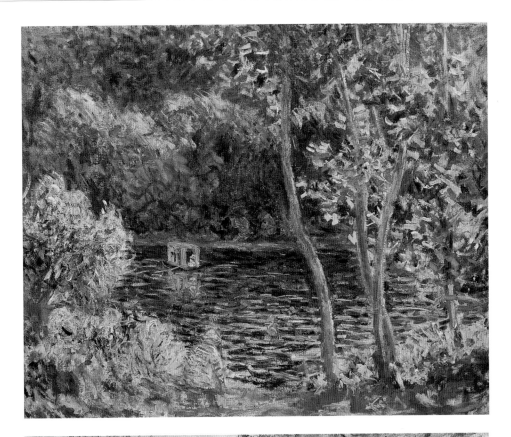

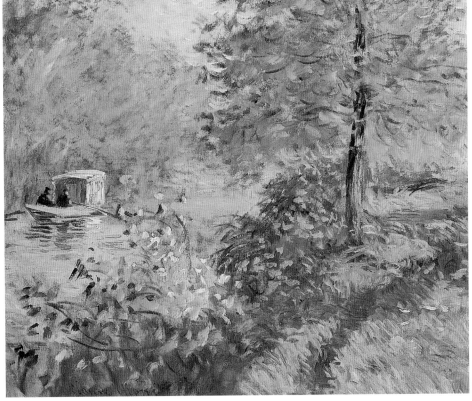

조지프 맬로드 윌리엄 터너
비와 증기와 속도: 그레이트 웨스턴 철도
1844년, 런던, 국립 미술관

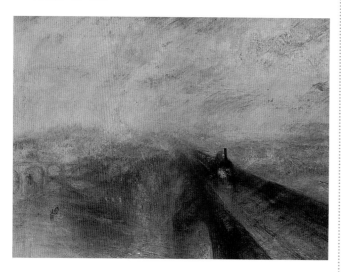

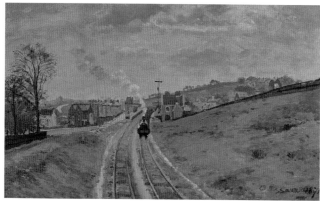

카미유 피사로
어퍼 노우드 역, 1871년
런던, 코톨드 미술관

63쪽 위
유럽 다리, 생라자르 역, 1877년
파리, 마르모탕 미술관

63쪽 아래
생라자르 역, 1877년
파리, 오르세 미술관

64쪽
오귀스트 르누아르
폴 뒤랑 뤼엘, 1910년

65쪽
몽토르괴유 거리, 6월 30일 축제
1878년, 파리, 오르세 미술관

이 시기에 기차역은 화가들과 건축가, 혹은 '철도 찬가'를 작곡한 헥토르 베를리오즈(1803~1869)처럼 작곡가들의 작품 속에 자주 반복되어 나타난 중요한 주제였다. 회화의 측면에서 보자면, 1844년 〈비와 증기와 속도: 그레이트 웨스턴 철도〉를 그린 터너를 비롯해 생라자르 역에서 〈아르장퇴유의 철도교〉(1872~1873)를 구상했던 모네와 그 밖의 다른 예술가들 역시 이 주제에 열광했다. 또한 피사로의 작품 〈어퍼 노우드 역〉(1871)은 기차에서 자연의 풍경을 보충할 만한 요소를 찾아낸다.

새로 지은 생라자르 역 근처에 작업실을 빌린 모네는 이 기차역에 흥미를 보이면서 다양한 각도에서 재현한 서로 다른 크기의 작품 10점으로 구성된 연작의 주제를 발견한다. 그는 정지해 있는 육중한 기관차와 출발하거나 도착하는 기차를 보다 가까이서 관찰하고, 거대한 스테인드글라스를 통해서 증기로 이루어진 색색의 소용돌이를 관통하는 빛의 찰나를 포착하기 위해 길가나 건물 안에 이젤을 배치해놓고 이 거대한 건축물을 주의 깊게 탐색했다.

르누아르의 아들이 남긴 일화를 통해 모네가 동쪽 철로를 담당하던 책임자로부터 임의로 기차를 멈추거나, "자신이 원하는 방향으로 연기를 내뿜을 수 있도록" 기관차의 석탄을 교환할 수 있게 허락받았음을 알 수 있다.

모네의 행동은 예술가의 생각이나 상상력에 따라 자신이 재현하고 싶은 대상을 변형하거나 일치할 수 있음을 보여주었다. 그는 이러한 이점을 또 다른 순간에도 적용하는데, 훗날 지베르니에 멋진 정원을 조성하여 이 정원을 말기 작품들의 유일한 주제로 삼아 여러 각도로 변형했다.

더욱이 생라자르 역을 담은 작품 12점은 밀도 있는 터치로 이뤄졌지만 한편으로는 희

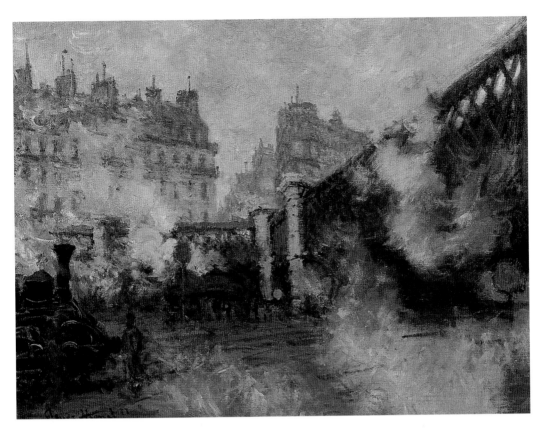

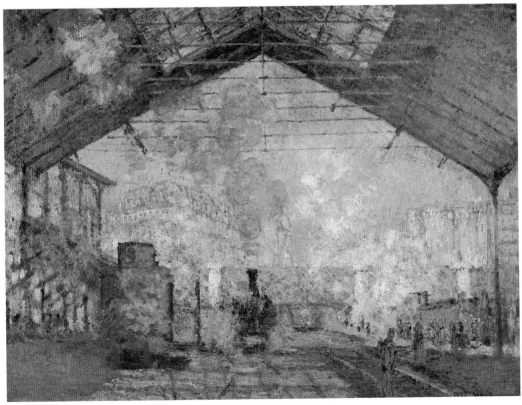

폴 뒤랑 뤼엘, 미술품 수집가

예술 시장의 해방과 함께 상인은 수집가들과 예술가들에게 매우 중요한 존재가 되었다. 이들은 상인들 덕분에 국내 시장을 벗어나 유럽과 미국에서도 부와 명성을 얻었다. 클로드 모네는 자주 자신의 작품을 구매자들에게 일임했는데, 이들은 전시를 보장하거나 모네가 경제적 위기를 맞을 때마다 재정적인 도움을 주었다. 그 가운데에는 대형 상점의 주인이었던 에르네스트 오슈데, 의사 조르주 드 벨리오, 예술 상인 조르주 프티, 갤러리를 운영했던 반 고흐의 동생 테오 반 고흐, 그리고 인상주의 화가들에게 가장 중요한 상인이었던 폴 뒤랑 뤼엘(1831~1922)이 있었다. 모네와 폴 뒤랑 뤼엘의 만남은 1870년 보불 전쟁 당시 나란히 망명지로 택한 영국의 런던에서 1871년에 이루어졌다. "이날 이후로 뒤랑 뤼엘은 우리를 지원했다. 그것은 대단히 용감한 기획이었다. 인상주의의 역사에서 이 위대한 상인이 수행한 역할을 설명하려면 따로 특별한 연구가 마련되어야만 한다." 그는 1865년 자신이 후원하던 예술가들의 작품을 모두 런던으로 가져왔는데, 유명한 바르비종 화파와 또 다른 프랑스 예술가들의 풍경화가 대부분을 차지하고 있었다. 신중하고 용감하며 대담했던 뒤랑 뤼엘은 런던의 뉴본 거리에 갤러리를 열었고, 1870~1875년 사이에 인상주의 화가전을 포함해서 총 열한 번의 전시회를 주최했다. 그는 차츰 인상주의 예술의 후원자로 자리했으며, 수차례에 걸쳐 이들의 작품을 구입했다. 프랑스에서는 펠티에가에 위치한 자신의 유명한 갤러리에서 판매를 장려하기도 했다. 뒤랑 뤼엘은 1876년 이곳에서 인상주의 그룹의 전시회를 주관했을 뿐만 아니라, 영국과 미국, 브뤼셀, 빈에서도 개최했다.

미하고 흐릿한 효과를 동반해 색채의 층위에 관한 일종의 물질성을 이루어낸 기술적이고 양식적인 진보를 재현했다.

구성의 공간적 구조는 꼼꼼하고도 합리적으로 설정되었다. 이러한 공간적 구조는 평면적인 직선 구성 위에 움직임을 나타내는 색채 효과를 주어 공간적 깊이를 획득한다.

모네는 생라자르 역의 모습을 담은 작품 중 7점을 1877년에 동일한 장소에서 개최된 세 번째 인상주의 전시회에 출품했다. 이 작품들은 동일한 주제를 다룬 전정한 '연작'을 구성하는 새로운 방식을 선보였다. 소설 『인간적인 짐승』(1890)을 집필해 정치적·사회적 유착 없이 기관차 운전자들에게 자신의 작품을 헌정한 에밀 졸라는 모네의 그림을 다음과 같이 평했다. "클로드 모네는 그룹에서 가장 두드러진 인물이다. 그는 올해 기차역의 찬란한 내부를 드러내 전시했다. 우리는 모네의 작품에서 도착하는 기차들의 쇳소리를 듣는가 하면, 거대한 차고 속에서 소용돌이치는 연기가 내뿜는 입김을 보게 된다. 오늘날, 소위 회화란 이렇게 현대적인 장소에서 느껴지는 위대한 아름다움과 함께 존재한다. 우리 예술가들은 선조들이 숲이나 강가를 찬양하는 시를 발견한 것처럼 기차역을 찬양하는 시를 발견한 것이다."

프랑스 국민들의 자존심을 표출할 기회였던 1878년 만국박람회를 맞아 모네가 선보인 또 다른 작품 2점에는 주제가 남긴 감정적이고 강력한 인상을 순간에 고정시켜 포착해야 한다는 염려와 호기심에 가득 찬 시선이 담겨 있다. 〈몽토르괴유 거리, 6월 30일 축제〉는 진정한 색채의 축제를 나타냈다. "거리는 깃발의 물결로 넘쳐났고, 사람들은 실성한 듯 흥분을 감추지 못했다. 나는 배 한 척을 발견하고 그 배에 올라타 이 광경을 그릴 것을 허락받았다."

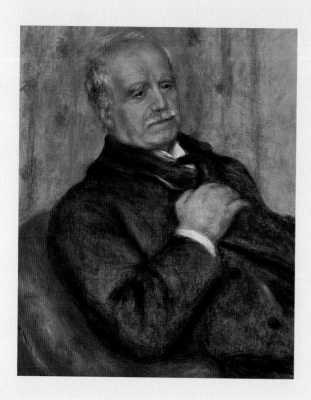

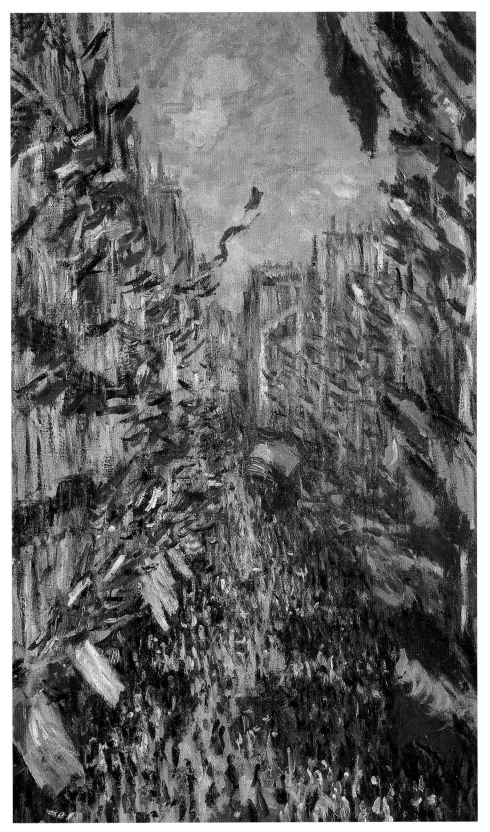

위
베퇴유, 눈의 효과, 1878~1879년
파리, 오르세 미술관

가운데
베퇴유의 여름, 1879년
토론토, 온타리오 미술관

아래
얼음조각들, 1880년
파리, 오르세 미술관

베퇴유의 겨울

1878년 봄 둘째 아들 미셸이 태어난 이후 극심한 곤궁에 처한 모네는 파리를 떠나 아름다운 고딕식 성당이 굽어보이는 작은 마을에 집을 빌리기로 결심한다. 모네는 그곳에 3년 이상 머무른다. "나는 센 강변에 위치한 베퇴유라는 매혹적인 곳에 정착해서 살았다."

파산한 오슈데 부부도 여섯 자녀를 데리고 모네 가족과 함께 살았다. 파리의 협상가이자 신인상주의 작품 수집가였던 오슈데는 1878년 6월 자산이 경매로 분산되는 등 모든 재산을 잃고 말았다. 몽주롱 성을 판 이후 한 달간 감옥에서 지낸 오슈데는 벨기에로 피신했고, 어쩌면 모네 부부가 몽주롱에 체류할 때부터 모네와 애정 관계를 맺었을 듯싶은 오슈데의 부인 알리스는 남편과의 재산 분할을 마치고 베퇴유로 찾아온다.

파리의 예술가들과 연락을 두절한 채 생활고와 아내의 병세 악화로 좌절하는 등 베퇴유에서 보낸 초기 시절 모네에게는 여러 가지 어려움이 가중되었다. 절망에 빠진 모네는 결국 그해 봄에 개최된 네 번째 인상주의 전시회에 출품하지 못한다.

한편, 친구들과 후원자 카유보트는 모네의 작품 29점을 파리로 보낸다. 에밀 졸라는 1879년 7월 비평에서 모네 작품들의 어둡고 고통스러운 측면만을 부각시켰다. "한동안 인상주의 화가들은 모네에게 큰 기대를 걸었다. 하지만 모네는 성급하게 작품을 내놓은 이후 힘이 고갈되어버린 듯하다. 그는 불명확한 것에만 만족했으며, 진정한 창조자의 열정으로 자연을 연구하지는 않았다."

1879년 9월 5일 아내 카미유가 세상을 떠났다. 두 아들과 절망한 남편을 남겨둔 채. 그녀의 나이는 겨우 서른둘이었다. 모네는 마지막 순간에 죽은 채 침대 위에 누워 있는 카미유의 곁에서 무표정하게 그저 태양빛이 발산

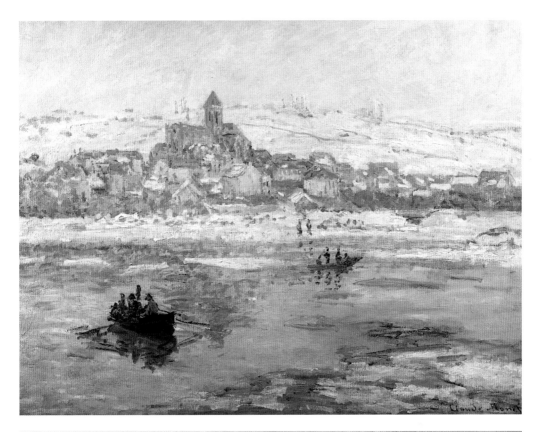

위
베퇴유의 겨울, 1879년
파리, 오르세 미술관

아래
서리, 1880년
파리, 오르세 미술관

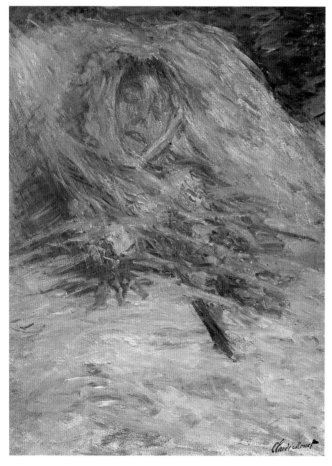

위
베퇴유의 꽃이 핀 사과나무, 1879년
부다페스트 국립 미술관

아래
카미유의 임종, 1879년
파리, 오르세 미술관

하는 움직임만을 응시하고 있었다. "새벽녘에 나는 몹시도 소중하며 내 마음속에 영원히 남을 한 여인의 머리맡을 지키고 있었다. […] 나의 두 눈은 비극의 순간을 고집스레 응시하고 있었다. 이윽고 죽음이 아내의 경직된 얼굴을 엄습했고, 난 그 모습을 무의식적으로 주시했다. 아내의 안색은 점점 바래어 청색에서 노란색으로, 그리고 회색으로 변했다. 아니, 내가 무얼 하고 있는 거지? […] 그녀를 그려보겠다고 결심하기도 전에 그 색채가 이미 내게 감동을 불러일으킨 것이다. 날 지배해온 무의식적인 행동이 내 의지와는 정반대로 날 이끌었다." 이렇게 말한 모네는 자신의 붓을 움켜쥐었다.

1879년부터 이듬해에 걸친 혹독한 겨울 무렵에 그린 모네의 후기 작품에서는 형태와 각도의 변화가 포착된다. 거기에는 예술적 '무의식'과 회화적 필요성이 표출되어 있으며, 죽음을 고통스럽게 경험한 모네의 흔적이 담겨 있다.

의기소침과 절망으로 점철된 기나긴 몇 달을 보내고, 모네는 센 강의 하류에 위치한 새하얀 눈으로 뒤덮인 베퇴유의 경관에 감동받는다. 이내 모네는 창작 의지를 다시 불태우며 안개에 둘러싸인 회색의 겨울을 화폭에 담아낸다.

한편, 강물이 얼어붙자 이례적인 사건이 발생했다. 갑작스럽게 기온이 상승하여 해빙이 일어난 것이다. 붕괴된 자연 경관과는 반대로 거울처럼 고요한 강물 위를 떠다니는 얼음덩어리에 매료된 모네는 풍경에 관한 새로운 시학을 표현하면서 작품들을 완성해간다. 자연과의 교감을 통해 얻은 비범한 시각을 바탕으로 모네는 자신의 관점을 형태의 움직임과 감각, 그리고 불명확성으로 변형하기 위해 모티프의 상대성과 구조화 작업을 과감히 포기한다.

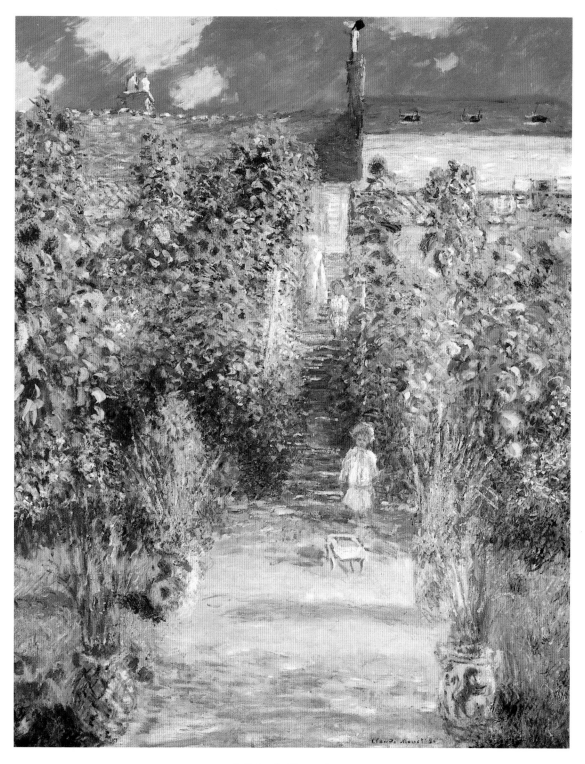

베퇴유의 모네 정원, 1880년
워싱턴, 국립 미술관

모티프를 찾아
떠난 여행지들

1881
1899

베퇴유의 정원, 1881년

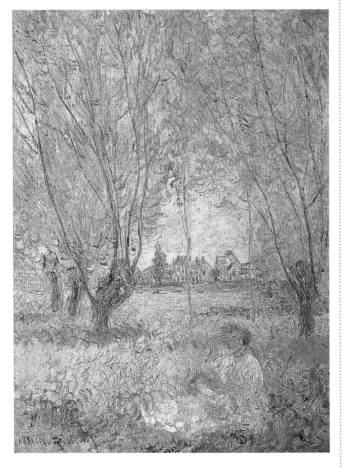

위
앉아 있는 여인, 1880년
워싱턴, 국립 미술관

70~71쪽
에트르타 부근의 만포르트(부분), 1886년
뉴욕, 메트로폴리탄 미술관

노르망디에서 지중해로

1879년 르누아르가 그룹의 규칙을 위반했듯, 모네 역시 1880년 살롱전에 작품 2점을 출품하면서 자신의 운명을 시험한다. 몇 년간 대중에게 호의적인 평가를 받지 못한 두 화가는 살롱전을 통하지 않고도 성공하겠다는 시도가 헛되었음을 인정한다. 르누아르, 시슬레, 세잔, 모네가 외면했던 '독립화가들'이라 불린 그룹의 다섯 번째 전시회에는 수많은 예술가들이 참여했다.

이 전시회를 기점으로 모네에게는 '엉터리 화가'라는 수식어가 붙었으며, 졸라는 여러 매체에 모네를 통해 확인된 인상주의 그룹의 해체를 발표한다.

일부 심사위원들이 거부했다는 사실을 확인한 모네는 그에 대한 응수로 1880년 6월 '라 비 모데른'이라는 잡지 사무실에서 중요한 개인전을 갖는다. 모네의 전시회는 훗날 신인상주의 화가이자 점묘주의 이론가로 활동할 폴 시냐크(1863~1935)에게 상당한 충격을 준다.

모네는 1881년 여름을 꽃이 만발해 환상적으로 변한 베퇴유의 자기 집 정원을 그리면서 보낸다. 카미유가 세상을 뜨고 나서, 그는 두 아들과 새 동반자 알리스 오슈데(남편이 파리에서 살고 있는), 그리고 그녀의 여섯 아이와 함께 베퇴유에서 지낸다. 이 기간 동안 모네가 그린 베퇴유와 과수원의 풍경들, 센 강 맞은편에 위치한 라바쿠르 마을은 순수한 색채로 사실적이고 생생하게 묘사되었다.

뒤레는 1880년에 열린 모네의 개인전에 대한 소감을 이렇게 밝혔다. "모네는 화가로서 매우 극단적으로 능숙한 재능을 갖췄다. 그는 터치감이 풍부하고 민첩하나, 작품에는 달리 수고한 흔적이 보이지 않는다. 사실 모네는 도식에서 벗어나 자유로우면서도 즉각적인 양식을 추구하면서 항상 생생하게 살아

위
바랑주빌의 성당, 아침, 1882년

아래
바랑주빌의 오두막집 세관, 1882년
로테르담, 보이만스 반 뵈닝겐 미술관

귀스타브 쿠르베
폭풍우 후의 에트르타 절벽, 1869년
파리, 오르세 미술관

에트르타의 광풍, 1883년
리옹 미술관

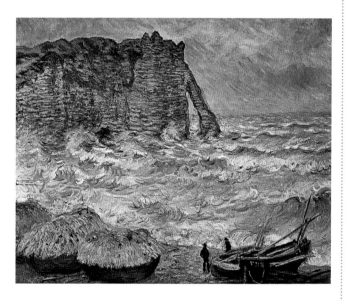

75쪽 위
푸르빌의 절벽 산책, 1882년
시카고 아트 인스티튜트

75쪽 아래
에트르타 해변과 절벽, 1883년
파리, 오르세 미술관

있는 자연과 맺는 고유한 관계를 표현한다. 이러한 양식을 통해 우리는 그림의 한계를 뛰어넘어 울창한 식물과 투명한 하늘 속으로 몰입해 들어간다."

1881년부터 이듬해에 걸친 겨울에 모네는 대가족을 이끌고 파리 교외의 소도시 푸아시로 이사한다. 센 강변에 위치한 이곳은 철도가 연결되어 있고 아이들이 맘껏 뛰어놀 수 있는 최고의 교육 장소였다. 그러나 경관이 그다지 매력적이지 않아, 모네는 뒤랑 뤼엘의 권고에 따라 그림을 그릴 새로운 장소를 찾아 노르망디 해안을 수차례 여행하기 시작한다. 그의 창조성은 1881년 여름의 눈부신 그림들을 통해서 탄생한다.

다른 인상주의 화가들 역시 변화의 시기를 맞아, 새로운 영감을 얻고 스스로의 언어를 쇄신하며 각자 고유한 양식을 구축하고자 새로운 모티프를 찾아 나선다. 모네는 르아브르 북쪽의 작은 어촌을 그림에 담기 위해 절벽을 이룬 해안을 선택한다.

1882년에 완성한 〈바랑주빌의 세관〉에서 예술가 모네는 깎아지른 바위나 식물로 뒤덮인 풍경처럼 흔치 않은 소재를 택하는 과감한 관점을 선보인다. 해안 작품들에서 우리는 시시각각 변화하는 바다의 강렬한 색채와 하늘의 미묘함, 그리고 다른 시간대에 포착되는 식물의 다양성을 엿볼 수 있다.

이때부터 모네의 그림에서 풍경의 요소들은 점차 간결해지며 본질로 환원하는 반면, 독특한 빛깔의 광도는 매우 풍부해진다. 모네는 뒤랑 뤼엘의 권유로 참석한 1882년 제7회 독립예술가 전시회에서 성공을 거둔다. 노르망디의 풍경을 포함해 총 35점을 출품했는데, 에르네스트 셰노는 『파리-주르날』에 다음과 같이 평했다. "우리는 처음으로 그림 위에서 바다의 꿈틀거림과 향기와 심오한 숨결이 살아 움직이는 광경을 목격한다. […] 해변에서

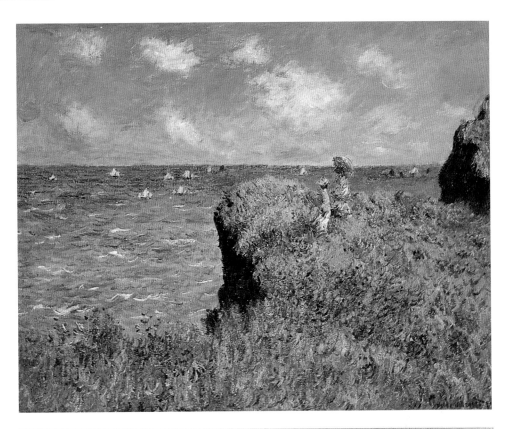

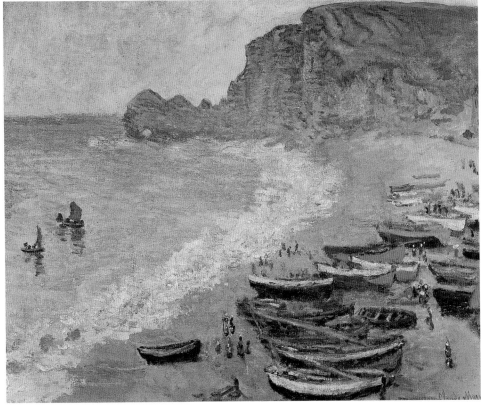

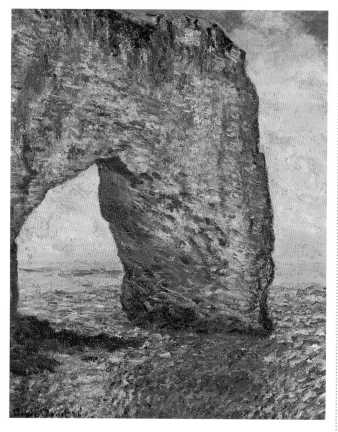

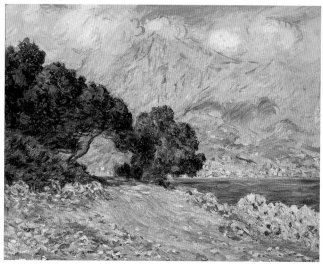

위
에트르타 부근의 만포르트, 1886년
뉴욕, 메트로폴리탄 미술관

아래
마르탱 곶, 1884년
보스턴 미술관

밀려오는 파도의 흐름, 광대한 수면의 짙은 초록빛 색조와 모래층 위에 퍼져 있는 보랏빛 색조 등 순간적으로 펼쳐진 색채의 향연과 빛의 경이로움을 목격한다."

전시회가 끝난 후, 모네는 디에프에 인접한 푸르빌에 거처를 마련하고, 가족을 데려온다. 그는 이곳에서 푸르빌 해변과 바랑주빌 사이에 동요하는 바다와 프티타이의 바위들을 계속해서 그려나간다.

1882년 거대하고 명성이 자자한 바위의 아치와 더불어 에트르타의 절벽 풍경을 재현하며 모네가 주목한 것은 바로 형태와 색채의 새로운 매력이었다. 자신이 이전부터 알고 있었으며, 관광객들도 차츰 매료하기 시작한 노르망디의 야생지에서 모네는 분명히 조반니 볼디니(1842~1931)나 귀스타브 쿠르베처럼 19세기 후반을 이곳에서 보낸 풍경화가들이 주목했던 주제를 인식하고 있었다. 1883년 1월(1885년과 1886년에도) 에트르타에 도착한 모네는 유연하고 유동적인 터치와 차갑고 섬세한 착색으로 이곳의 겨울을 그대로 재현한다.

서로 다른 소재들과 분위기를 인식하기 위해 모네는 찬란한 빛이 있고 낯선 식물들이 자라는 새로운 장소를 물색했다. 그가 잠시나마 자신에게 친숙한 북부 지역과 해안 절벽의 고장을 떠나게 된 것은 바로 이러한 이유 때문이다.

삶에서 최후의 거주지가 될 지베르니로 이사한 직후, 모네는 1883년 12월 르누아르와 함께 지중해로 떠난다. 한편 코트다쥐르의 여행은 예전처럼 공동 작업이 아닌 단순한 관광 차원으로 마련된 것이었다.

모네와 르누아르 두 예술가는 각자 개인적인 작업에만 몰두했다. "르누아르와 함께하는 여행이 내게 평안을 가져다줄수록 점점 더 같이 그림을 그리고픈 마음이 사라졌습니다. 내

가 받은 인상을 충실히 따르며 홀로 작업하는 편이 보다 효율적이지요." 이는 빛나는 강렬한 청색과 '불꽃같은' 분홍색으로 넘쳐흐르는 풍경의 매력에 흠뻑 빠진 모네가 남프랑스로 홀로 떠나기 전 뒤랑 뤼엘에게 보낸 편지 내용의 일부이다.

모네는 코트다쥐르를 이곳저곳 여행하다 이탈리아 리비에라 해안의 작은 마을 보르디게라에 다다른다. 그가 이곳에서 느낀 강렬함은 말로 표현하기 어려울 정도였다. "나는 믿기 힘들 정도로 아름다운 장소에 와 있다. 어디를 쳐다봐야 할지 모를 정도로 전부 화폭에 담고 싶어진다. [⋯] 이곳 경치는 너무도 새롭고 연구해볼 만하다. 어디로 가야 할지, 무엇을 해야 할지 결정하기가 무척 어려울 정도다. 다이아몬드나 보석으로 된 팔레트를 갖고 있어야만 할 것 같다."

석 달간 보르디게라에 머무르며 약 50여 점의 풍경화를 그린 모네는, 스스로 이 작품들이 '무질서하고' 전혀 새로운 회화의 언어로 이루어졌노라고 평했다. 우리는 알리스 오슈데에게 보낸 편지에서 모네가 '부여하려 애쓰는 빛을 통해' 지중해의 자연을 재현하려는 시도가 얼마나 어려운 일인지 짐작할 수 있다. "이곳의 종려나무들은 나를 절망에 빠뜨리오. 그뿐만이 아니오. 여기서 찾은 소재들을 그림으로 재현하기란 무척이나 고통스럽소. 모든 것이 너무 환상적이라 보는 것만으로도 감미로워요. 종려나무와 오렌지나무, 레몬나무, 그리고 심지어는 반짝이는 올리브나무 아래를 산책할 수도 있소. 하지만 정작 주제를 잡으려고 하면 고통이 따르오. 나는 푸른 바다 위에서 확연히 눈에 띄는 몇몇 오렌지나무와 레몬나무를 그리려고 했지만 원하는 광경을 발견하지 못했다오. 하늘과 바다의 푸른빛에 관해서 말하자면, 한마디로 그리기가 불가능하다오."

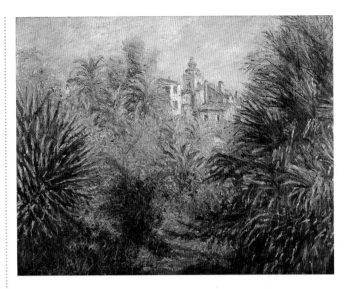

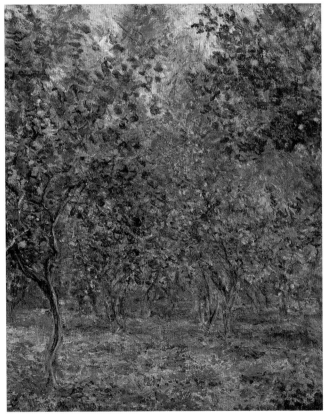

위
보르디게라의 모레노 정원, 1884년
웨스트 팜 비치, 노턴 갤러리와 미술 학교

아래
레몬나무 밑에서, 1884년
코펜하겐, 칼스베르크 글립토테크 미술관

위
에트르타, 비, 1885~1886년
오슬로, 국립 미술관

아래
에트르타 해안의 배들, 1885년
시카고 아트 인스티튜트

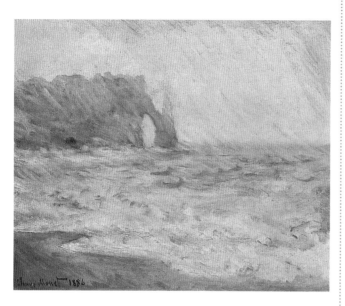

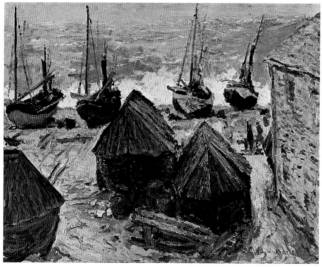

79쪽 위
에트르타, 만포르트, 물의 반사, 1885년
캉 미술관

79쪽 아래
코통 항의 '피라미드'들, 1886년
모스크바, 푸슈킨 미술관

브르타뉴와 코트다쥐르

보르디게라에서 돌아온 모네는 망통 근처의 뱅티밀과 마르탱 곶을 차례로 방문한다. "꽤 오랜 시간을 자동차로 달려 망통에 도착했소. 달리는 내내 환상적인 여행을 했지요. 망통은 환상적인 도시이며, 근교 또한 매우 아름답소. 나는 망통 근교의 작은 마을인 마르탱 곶으로 향했소. 그곳은 내가 살던 곳과는 경치가 매우 달랐고, 난 두 가지 모티프를 발견했다오. 아, 이곳에서 바다는 내게 열외였다오." 모네가 1884년 2월 알리스에게 보낸 편지의 일부다.

지중해의 해안가를 순회하던 모네는, 특히 1888년 초 앙티브로 되돌아오기 전 장소들에 대한 자신의 지각에 변화를 가져올 만한 경험을 한다.

북부 지방으로 거슬러 올라가면서 모네는 다시 한 번 에트르타에 머물렀다. 이곳에서 1885년 겨울을 보내며 기 드 모파상을 만났다. 모파상은 〈에트르타, 비〉에 다음과 같은 찬사를 보냈다. "이번에 모네는 바다 위에 펼쳐진 억수 같은 비를 두 손으로 부여잡아 그림 위에 던졌다. 그의 그림은 폭우 속에서 인식 가능한 순간에 파도와 바위 그리고 하늘 위를 뒤덮은 베일인 진정한 비에서 비롯되었다."

1886년 9월 모네는 벨일 섬의 코통 항 근처 바닷가에 솟아 있는 소위 '피라미드'라 불리는 바위들을 그리기 위해서 느닷없이 브르타뉴로 향한다. 이곳은 모네가 뒤랑 뤼엘에게 보낸 편지에서 묘사한 대로 야생적이고 거친 특성을 지니고 있었다. "바다는 믿을 수 없을 정도로 아름답고 환상적인 절벽으로 둘러싸여 있습니다. [⋯] 나는 무한한 풍경 앞에 황홀경으로 빠져듭니다. 이러한 풍경은 그동안 익숙했던 풍경의 한계를 뛰어넘으려 할 때, 더욱 황홀해집니다. 내가 이처럼 음울하고 끔찍한 풍광을 재현하는 일에 상당히 고심하고 있

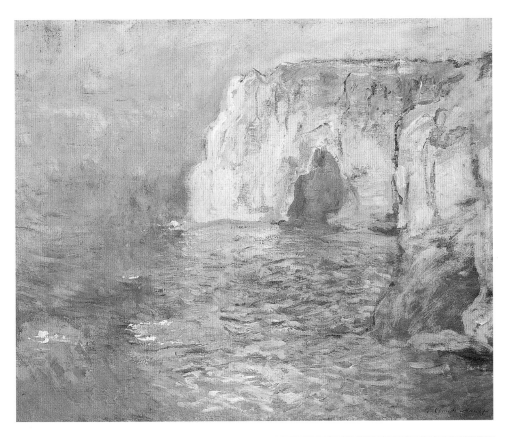

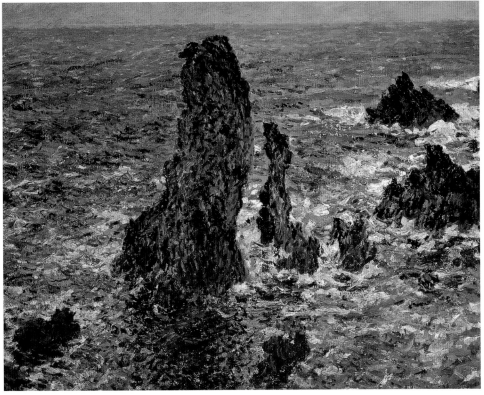

모네와 이탈리아

이탈리아는 지리적으로뿐만 아니라 개념적·사상적으로 프랑스와 멀리 떨어져 있는 나라다. 모네는 안개 낀 풍경이나 가벼운 회색 톤의 빛을 연구하기 위해 파리 북부의 노르망디 지방과 영국, 네덜란드 등 주로 북부지방을 선호했다. 자연의 강렬한 색채와 예술의 고전적 전통 때문에 남프랑스 지방은 사실 노르망디 예술가들을 유혹하지 못했다.

모네가 최초로 이탈리아 여행 계획을 세운 것은 르누아르 덕분이었다. 당시 엑상프로방스에 거주하고 있던 세잔을 보러 가자는 르누아르의 제안에 두 화가는 여행길에 나섰으며, 그곳의 온화한 기후에 매료되어 1883년 겨울 동안 이탈리아 제노바까지 여행한다. 수많은 미술관을 방문했을 정도로 이탈리아에 이미 와본 르누아르는 회화의 방향을 고전주의로 선회한다. 익숙했던 겨울과는 완전히 다른 이탈리아의 겨울을 경험한 모네는 지중해의 자연과 빛에 완전히 매료된다.

12월 지베르니로 돌아온 모네는 지중해의 매력 속으로 완전히 침잠하기 위해 1884년 1월 홀로 작업 도구를 챙겨 이탈리아 리비에라로 향한다. 작은 어촌 마을인 보르디게라에 도착한 모네는 그곳에서 자두나무와 올리브나무, 종려나무로 가득한 프란체스코 모레노의 화려한 정원에서 그림을 그린다.

새로운 그림 소재를 향한 모네의 환희와 열정은, '폭발하듯 강렬한 색채', '매력적인 빛', '상상할 수 없을 정도로 환상적인' 청색 바다를 묘사하는 데 따르는 불만족과 고충 속에 서로 뒤섞인다. 사실상 이 순간부터 모네의 양식은 명백한 변형을 겪으며, 물감을 더 사용해 보다 풍부한 형태감과 생생하고 빛에 넘치는 색채의 간결하고 짧은 터치로 활력을 받은 형태에 다다른다.

만약 모네에게 있어 1888년 앙티브의 코트다쥐르와 마찬가지로 보르디게라에서 발견한 지중해가 생생한 색채와 왕성한 터치로 재현될 매혹적이고 기이하며 이국적인 세계라면, 베네치아의 낭만적

정서와 수상 풍경은 특히 1908년, 보다 완숙한 시기에 이탈리아의 또 다른 측면을 포착하는 계기가 되었다.

베네치아의 깎아지른 바위가 만들어놓은 풍경은 예술사에서 매우 "유명한" 주제로 떠올라 자주 화폭에 재현되었다. 15~18세기에 이미 베네치아 화가들은 절벽 해안의 풍경을 소재로 삼았으며, 베네치아의 운하와 귀족 궁전의 내부와 주요 장소들이 지니는 20세기의 분위기 전반을 재현했다. 터너, 르누아르, 사전트 등 외국 화가들도 이를 소재로 다루었을 정도이다. 런던에서 알게 된 두 친구의 초대로 1908년 가을 베네치아를 방문한 모네는 풍부한 유물과 역사를 간직한 이 도시에서 기발하고도 매력적인 관점들과 베네치아인들의 전통과 밀접한 관계에 놓인 보다 의례적이고 상투적인 장소들을 발견한다. 베네치아의 또 다른 측면들은 존 러스킨, 토마스 만, 헨리 제임스, 모리스 바레스, 마르셀 프루스트와 같은 현대 문학의 거장들에 의해 드러난다.

베네치아에 대한 모네의 관점은 리구리아 해안처럼 자유롭고 야생적이지는 않지만, 오히려 회화적·묘사적이며 시적인 요청에 의해서 '여과된' 정서를 담고 있다. 왜냐하면 모네는 문화적이고 시각적인 유산과 통합된 시각으로 그곳을 바라보기 때문이다. 이러한 측면에서 볼 때, 시력이 악화되었음에도 불구하고 모네의 관점은 우리에게 협약적인 틀이 아니라 노르망디의 베일에 가려 있거나 안개 낀 해안의 분위기에서 풍부한 암시를 받은 도시에 관한 독창적이고도 마음을 사로잡는 해석을 복원해준다.

베네치아는 예술가 모네에게 다양한 유적이나 르네상스 시대의 문화로 이탈리아를 재현한 곳이 아니라 오히려 고요한 물의 거울과 분해되고 흐릿해져 점점 사라져가는 분위기, 수면 위로 펼쳐진 수직과 수평적인 볼륨의 추상적인 리듬들, 슬프고도 마술적인 겨울 안개라는 베일에 가려진 한 도시의 우수에 잠긴 향수에 영원히 매료된 모네 고유의 지각적인 감수성을 재현하는 곳이다.

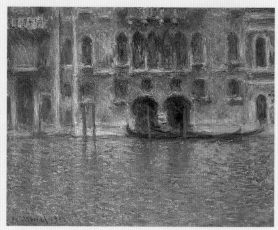

음을 인정해야만 할 것 같습니다."

모네의 의도는 태양 아래 빛나는 바위의 어둡고도 날카로운 형태와 높은 암벽에서 내려다본 〈코통 항의 '피라미드' 들〉에서처럼 하얀 포말을 만드는 거친 바다 풍경을 발견하는 데 놓여 있다. 포말의 형태는 그림에 정면으로 반영되어 웅장하고 위협적이며, 또한 짧고 간결한 터치는 색채의 대비가 이루어낸 교향곡 속에서 서로 뒤섞이고 중첩된다.

모네는 자신이 거주하던 도시 케르빌라우앵 근처 섬에서 비평가 귀스타브 제프루아와 돈독한 우정을 나눈다. 예술가 모네의 작업 광경을 목격한 제프루아는 이렇게 말했다. "때때로 거세게 몰아치는 바람이 모네의 손에서 팔레트와 붓을 앗아갔다. 그래서 이젤을 줄과 돌로 엮어서 고정해놓아야만 했는데, 모네에게는 일도 아니었다. 그는 마치 전쟁터에라도 나가듯 동요하지 않고 그림에 몰두하기 시작했다. 그의 모습은 인간의 의지와 용기, 예술가의 진정성과 열정 그 자체였다."

4년이 지난 1888년 1월, 코트다쥐르로 돌아온 모네는 지베르니에서 가족과 행복한 시간을 보낸다. 자기 작품을 미국 시장에 소개한 뒤랑 뤼엘 덕분에 경제 상황도 많이 나아졌다.

앙티브에서 머무는 것은 남프랑스의 햇빛과 '심지어 흰색, 장미색, 청색 등 매력적인 그곳의 분위기를 둘러싸고 있는 모든 색의 온화함'을 되찾기 위한 일종의 기획이었다. 모네는 연구 영역을 넓혀 위대한 순수성을 추구하는 동시에 보다 폭넓게 대중에게 다가가고자 사진 삽화의 한계까지 접근해간다.

앙티브의 해안을 재현한 모네의 작품 10점을 테오 반 고흐 갤러리에 전시했을 때, 펠릭스 페네옹은 이 그림들을 두고 "놀라운 작업, 풍부한 즉흥성, 찬란한 대중성"에 관해 언급했다.

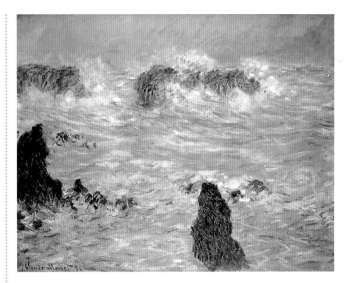

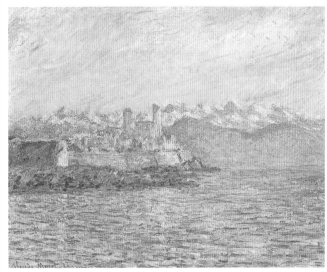

80쪽 왼쪽
보르디게라, 1884년
오마하, 조슬린 미술관

80쪽 오른쪽
콘타리니 궁전, 1908년

위
코트드벨일의 폭풍우, 1886년
파리, 오르세 미술관

아래
앙티브, 1888년

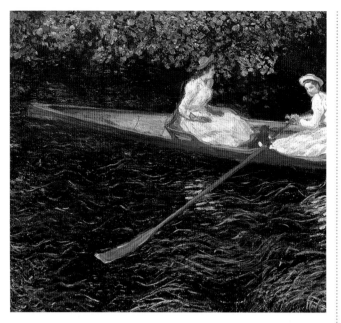

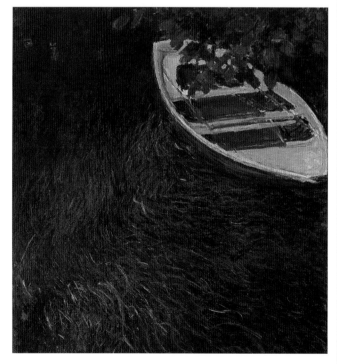

위
장밋빛 보트, 1890년
상파울루 미술관

아래
보트, 1887년
파리, 마르모탕 미술관

자연 연작

1890년 자기 소유의 지베르니 집에서 안정을 취하면서 모네의 화풍은 보다 편안하고 자유로운 톤을 구사하게 된다. 그러면서도 본질로 돌아간듯 자연스럽고 간결해진다.

예술가 모네는 형식적인 구성을 벗어버리고, '추상적'이고 리듬감 넘치는 구조 속에 구체적인 색채와 순수한 빛으로 구현된 풍경을 담아낸다. 작품이 완숙미를 더할수록 모네는 스스로 확신을 더해간다.

말년에 이르는 20년 동안 모네의 내면적, 예술적 삶을 지탱해준 지베르니에서의 평온한 생활은 보다 위대한 창조를 이룰 수 있도록 힘을 실어주었다.

1886년 이후 몇 년간 시도했던 풍경 속 인물을 다시금 재현하기 위해 모네는 꽃이 만발한 풀밭에 서서 우산을 들고 있는 의붓딸 쉬잔 오슈데의 초상화를 몇 점 그린다. 이 그림들은 푸른 하늘과 뚜렷이 구분되면서도 한편으로는 얼굴의 특징을 잡아낼 수 없을 정도로 풍경 속에 녹아든 밀착된 인물 표현으로 조화로우면서도 독창적인 면모가 돋보이는 작품들이다.

1887~1890년 사이에 완성한 또 다른 작품들에는 모네 가족이 자주 소풍을 가곤 했던 엡트 강가에서 카누를 타고 있는 의붓딸 쉬잔과 블랑슈의 모습이 담겨 있다.

그림 밖으로 이어진 모습을 상상할 수 있을 정도로 주제의 일부를 가려버렸기 때문에, 이 작품들의 배치는 그야말로 대담하고 기발하게 짜여 있음을 알 수 있다. 또한 대각선 장치와 다양한 색채감, 길게 풀어헤친 터치 속에서 나오는 창의력은 일본 판화에서 목격되는 구성의 자유로움뿐 아니라, 모든 전통적이고 합리적인 구조를 뛰어 넘는 형상화의 즉흥성으로 표출된다.

이 시기에 모네는 계속 여행을 하거나, 파

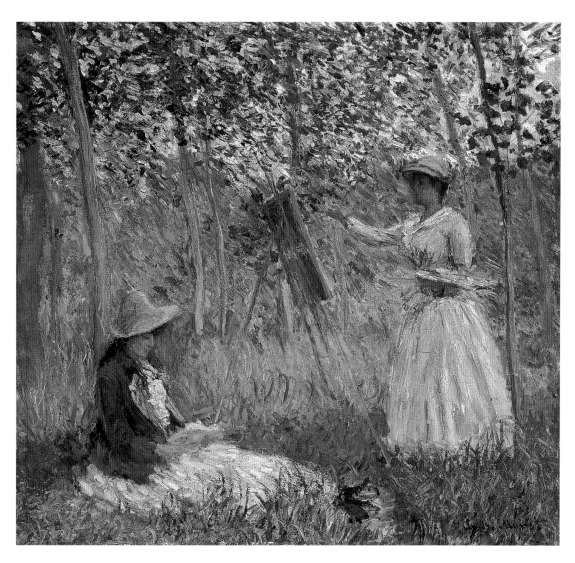

위
지베르니의 늪지에서, 독서하는 쉬잔과
그림을 그리는 블랑슈, 1887년
로스앤젤레스 카운티 미술관

84쪽 위
야외 인물 습작(오른쪽에서), 1886년
파리, 오르세 미술관

84쪽 아래
포플러 아래, 햇빛 효과, 1887년
슈투트가르트 국립미술관

85쪽
야외 인물 습작(왼쪽에서), 1886년
파리, 오르세 미술관

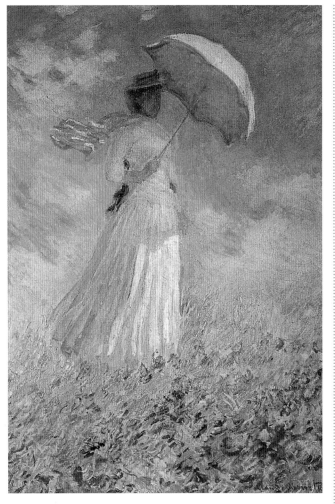

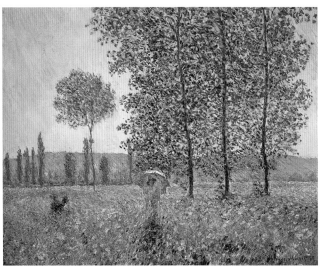

리의 예술가나 상인들과 접촉한다. 1884년부터 매해 만국예술박람회에 참가한 모네는, 1886년 조르주 프티가 주도한 제5회 전시회에서 성공을 거두며 프티와 상업적 관계를 맺는다. 그는 1884년과 1885년 전시회에도 참여했다.

한편 인상주의 전시회는 1886년 제8회를 끝으로 막을 내린다. 그동안 이 대회의 주축이었던 드가와 피사로, 모리조, 기요맹이 불참한 가운데 쇠라, 시냐크, 고갱 등 새로운 세대의 예술가들이 전시회를 주도했기 때문이다. 이들은 모두 인상주의의 근본 원칙에 급격한 변화를 가져온 장본인들이다.

1889년 파리에서는 에펠탑이 완성되고 만국박람회가 열렸다. 그해 앙티브에서 돌아온 모네는 유명한 조각가 오귀스트 로댕(1840~1917)과 함께 1864년 이후 자신의 모든 작품을 집결시켜 프티 팔레의 갤러리에서 성대하게 열린 전시회에 참여한다. 이 전시회는 몇 년에 걸쳐 확립한 성공의 마지막 확인 절차로, 모네는 전시회에서 대담한 사상적 경향을 주도했던 수장이자 예술의 부흥을 도모한 최초의 인물로 칭송받는다. 대중에게 인정받기 위한 길고도 고통스러웠던 여정과, 그 속에서 실현된 전통이라는 선입견에 대항한 모네의 투쟁 과정은 최후의 상징적인 몸짓으로 완결된다. 이 몸짓이란 다름 아닌 1883년 실종된 에두아르 마네의 〈올랭피아〉를 구입하기 위해 모네가 국가에 공탁 신청을 한 것이다. 인상주의 화가들 이전에 이미 수많은 스캔들을 불러일으킨 이 작품은 결국 루브르 박물관에 입성한다.

한편, 최근에 얻게 된 명성 때문에 모네가 회화 연구를 게을리 한 것은 아니었다. 다양하게 변화하는 대기의 조건들을 관찰한 모네는 항상 동일한 주제의 색채적 · 형태적 변화 가능성에 주목했다. 이 연구는 그가 붓을 놓

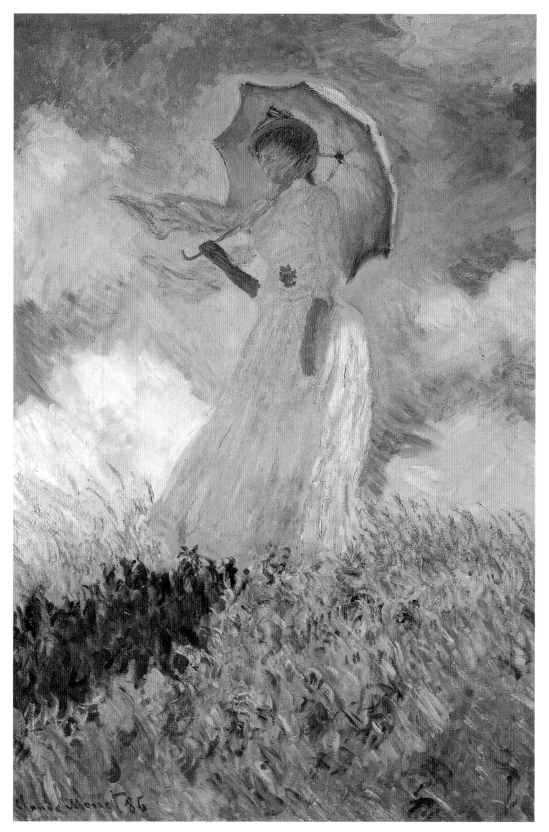

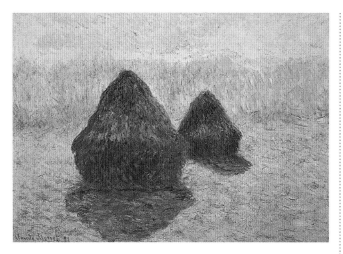

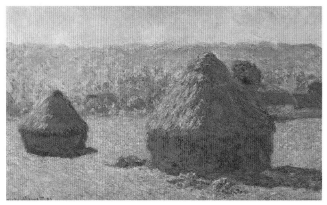

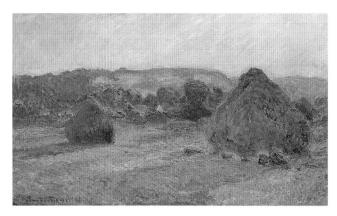

위
건초더미, 겨울 효과, 1891년
뉴욕, 메트로폴리탄 미술관

가운데
두 개의 건초더미, 가을, 해 질 무렵
1890~1891년
파리, 오르세 미술관

아래
건초더미, 여름의 막바지, 저녁의 효과
1890~1891년
시카고 아트 인스티튜트

87쪽
건초더미, 여름의 막바지, 1890~1891년
시카고 아트 인스티튜트

을 때까지 계속되었으며, 이러한 원칙들을 보다 심화하기 위해 시간과 계절의 흐름에 따라 '연작'에 관한 사유를 전개했다. 그는 동일한 소재에 집중해 빛의 상이한 조건들 속에서 한 편의 연속된 작품들로 소재를 재현하는 작업을 진행해나갔다.

이렇게 해서 '건초더미' 연작과 '포플러' 연작, 루앙 대성당의 정면과 런던의 모습을 담은 연작이 탄생했으며, 주옥같은 한 편의 시이자 인상주의의 본질이기도 한 '수련' 연작이 탄생한다.

1891년 5월 4일 뒤랑 뤼엘의 갤러리에서는 건초더미 연작 15점과 또 다른 풍경을 담은 모네의 작품 7점이 전시되었다.

지베르니의 근교에서 건초더미를 그리는 동안, 예술가 모네는 빛과 시간, 그리고 날씨 변화 등 서로 다른 조건들 속에서 여러 각도로 관찰했으며, 이를 반영하여 화폭에 담았다. 자연의 효과가 달라지면, 그 즉시 모네 또한 '자연의 확실한 모습, 즉 구성된 재현이 아닌 매우 정확한 자연의 모습'을 얻고자 노력했다. 그는 이미지의 즉흥성을 포착하기 위해서 한 그림을 포기하고 다른 그림을 그리기 시작했다.

모네는 19세기의 절반 동안 유럽 농가의 특징이었던 건초더미를 거의 반조형적인 방식으로 재현했지만, 복잡하게 얽혀 있는 농촌 문명을 세상에 알리거나 프랑수아 밀레(1814~1875)나 조반니 세간티니(1858~1899) 같은 '사회주의' 화가들처럼 농부들의 고충을 알리려는 상징적인 의도를 가지고 있었던 것은 아니다.

모네의 건초더미 연작은 지적이고 관념적인 시대적 한계를 뛰어넘어 더 위대한 곳을 향한다. 이 작품은 시간적 · 사회적 차원이나 풍경의 차원에서 설정된 현실적인 주제를 재현한 것이 아니라, 오로지 색채와 빛으로 그

것을 구축한 것이다. 심지어 회화에 대한 상징 요소와도 닮아 있는, 전적으로 비물질적이고 순수한 형태를 실현한 것이다.

건초더미를 관찰하다 보면 졸라가 『대지』에서 남긴 말이 떠오른다. "모든 것은 수확기의 아름다운 저녁 무렵의 황금색과 노란색에서 나온다. 드러난 낟알은 여전히 장밋빛 불꽃의 화려함을 담고 있다. 짚 갈래는 주홍색 실 모양을 따라 곤두서 있다. 도처에서 끊임없이 건초더미들이 금빛 바다 위로 떠오른다. 이윽고 건초더미는 물결치며 초원이 숨겨놓은 긴 그림자를 던져버리고, 이미 검게 변한 다른 쪽에서부터 서서히 타오르며 거대한 모습으로 등장한다."

건초더미에 관한 연구는 1891년 모네의 주된 관심사였던 엡트 강가에 늘어선 포플러 연작으로 이어진다. 예술가 모네는 여전히 색채와 형태, 그리고 변화하는 일순간의 빛의 조건들을 일시적으로 포착하기 위해 그림에서 그림으로 옮겨가며 작업을 진행했다. 그는 이젤을 여러 곳에 동시에 고정해놓았다. 포플러 연작에서는 조화롭고 수평으로 흐르는 강물과 하늘을 향해 곤추선 포플러 줄기가 격자 형태의 직선 구조를 이룬다. 이러한 위치 선정은 일본 판화가 호쿠사이의 형상적 구조를 떠올리게 한다.

그림에 대한 열정으로 모네는 포플러 연작을 완성할 때까지 나무를 베지 못하도록 리메즈의 공사를 미루기 위해 나무 값을 지불하기도 했다.

1892년 뒤랑 뤼엘의 집에서 열린 전시회에서 이 연작은 대성공을 거둔다. 대중은 이제 모네를 위대한 예술가로 인정했다. 결코 진부하지도 그렇다고 장식적이지도 않은 시적 감각을 바탕으로 한 기운찬 색채의 흔적과 빛의 떨림을 포착하는 능력의 집결로 완성된 모네의 연작들을 대중이 높게 평가한 것이다.

위
포플러, 1891년
뉴욕, 메트로폴리탄 미술관

아래
엡트 강가의 포플러, 해 질 무렵, 1891년
런던, 테이트 모던

세 그루의 장밋빛 포플러, 가을, 1891년
필라델피아 미술관

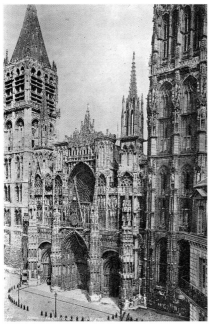

왼쪽
루앙 대성당

아래
루앙 대성당, 오후, 1894년
파리, 오르세 미술관

91쪽
루앙 대성당, 아침, 1894년
파리, 오르세 미술관

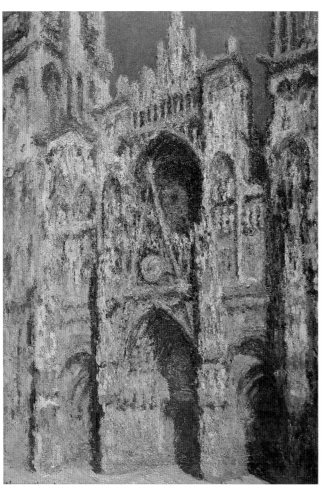

루앙 대성당

연작 회화의 미적 · 예술적 절정에 이른 모네는, 루앙 대성당의 웅장한 분위기와 빛의 효과를 연구하기로 한다. 그는 석재의 다공성으로 인해서 흡수된 다양한 빛의 표정을 간직하고 있는 조각과 엄청난 도형 장식으로 꾸민 성당의 서쪽 면을 주목한다.

형과의 상속 문제를 해결하기 위해 1892년 2월 5일 루앙으로 출발한 모네는 성당 서쪽 전면이 바라보이는 앙글테르 호텔에 방을 얻었다. 그곳에서 두 달간 체류하며 모네는 노르망디에서 가장 오래되고 아름다운 건축물의 입구와 탑 위의 색채, 그리고 빛의 변화에 관한 연구에 몰두한다. 그러나 이내 포기하고는 이듬해 다시 본격적인 작업을 시작한다.

모네는 성당 앞 상점의 창가 뒤쪽에 이젤을 놓고 아침 햇살이 비추는 순간부터 석양의 마지막 빛을 받는 순간까지 30분마다 캔버스를 바꿔가며 건물에 나타난 빛과 색채의 변화를 포착하려 노력했다.

사진처럼 성당의 모습이나 이미지를 정확하게 사실적으로 표현하지 않고, 모네는 자신의 고유한 감성을 통해 대기의 흐름과 명상적 분위기, 색의 효과, 그리고 빛을 통해 탄생한 창조적인 인상을 반영하려 애썼다. 이렇게 해서 완성한 작품들 중 20점을 1895년 뒤랑 뤼엘의 집에서 열린 전시회에서 선보였는데, 결과는 성공적이었다.

조르주 르콩트나 조르주 무어 같은 몇몇 비평가들은 구성에서 자주 목격되는 기교나 "하늘과 대지"를 제거한 지나치게 밀착된 구도를 지적하며 모네의 그림을 비판했다.

그러나 전반적인 평가는 매우 좋았다. 루이 뤼메 등 몇몇 비평가들의 평은 문학적이고 시적이기까지 하다. "아침 햇살의 신선한 보살핌 아래, 희뿌연 안개에 둘러싸인 성당의 정문과 삶의 일깨움에 감동받은 장밋빛 조각

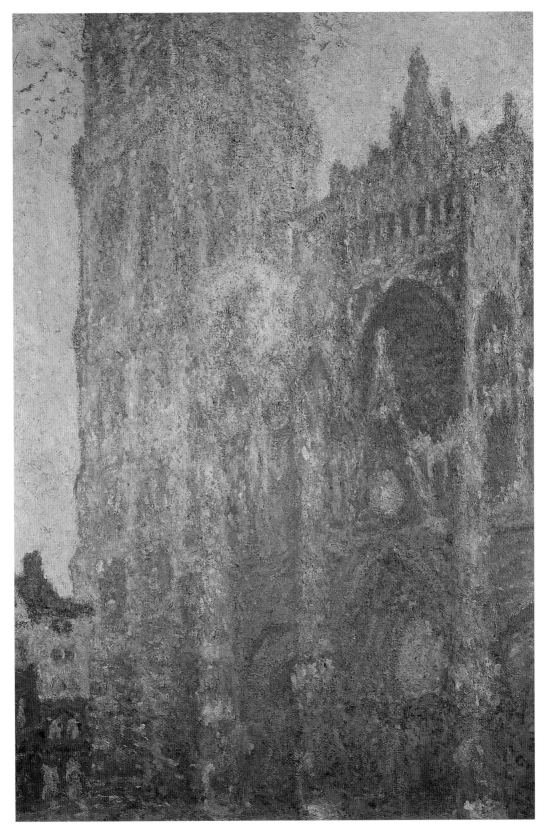

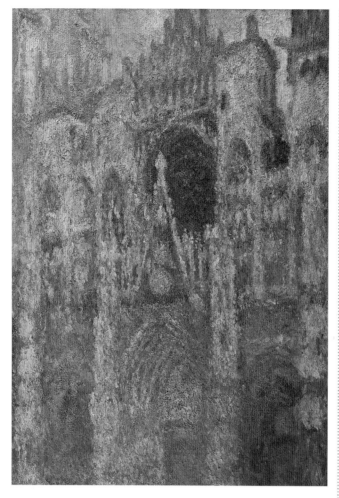

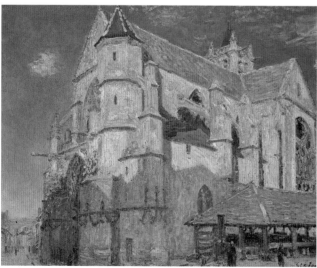

상을 보고 있노라면, 이내 태양이 떠오른다. 시간이 흘러 한낮의 태양이 찬란한 광채를 뿜을 때까지 톤은 점차 고조된다."

특히 비평사에 유명한 글로 남은, 저널리스트이자 정치가였던 조르주 클레망소의 비평은 모네가 훗날 수련장식화를 그리는 데 결정적인 영향을 미친다. 그는 1895년 『정의』지에 「대성당의 혁명」이란 기사를 발표하면서 간략하고 효과적으로 모네 연작의 예술적 가치와 동기에 대해 이렇게 말했다. "선구자와도 같은 모네의 시각은 우리가 세상을 보다 날카롭고 정교하게 바라보도록 만들어 우리를 시각적 진화의 세계로 인도한다. […] 모네의 '대성당' 연작을 가까이서 관찰해보면, 이 성당들이 우리가 알 수도, 정의할 수도 없는 복합적인 색채의 석재들을 예술가의 광기 어린 그림에 재탄생시킨 듯하다. 이러한 야생적인 도약은 분명 과학적인 분석력이 빚어낸 열정의 결실이다." 또한 서정적인 감성은 성당 정면의 묘사에 영감을 주었다. "세기의 무게 아래, 단단한 위용을 과시하던 돌은 점점 사라져가는 몽롱함 속에서 강하게 저항하더니, 이제 다른 하늘 아래 부드럽게 펼쳐져서 섬세한 불꽃을 뿜어내는 찬란한 태양 아래에서 잘게 부서진다. 수줍던 돌은 태양의 입맞춤에 엄청난 환희로 소용돌이치고, 생생하고 관능적인 황금빛 애무를 분출하게 만든다. […] 성당의 올록볼록한 장식부와 모퉁이 등, 생명으로 가득 찬 무한의 공간으로 들어온 거대한 태양의 물결은 각각 기둥이 만들어낸 빛과 부딪쳐 포말을 이루거나, 어둠 속으로 침잠하여 서서히 사그라진다."

대기의 변화에 대한 모네의 연작 이론은 구상 미학에 민감했던 작가 마르셀 프루스트(1871~1922)의 상상력에도 큰 충격을 주었다. 프루스트는 자신의 작품 『잃어버린 시간을 찾아서』와 존 러스킨의 『아미앵 성서』의

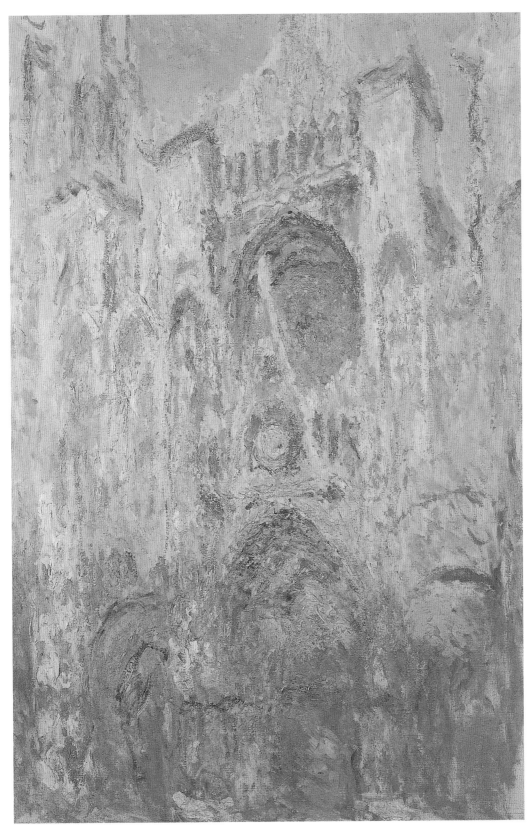

92쪽 위
루앙 대성당, 서쪽 문, 1894년
파리, 오르세 미술관

92쪽 아래
알프레드 시슬레
모레의 성당, 1893년
루앙 미술관

93쪽
루앙 대성당, 햇빛 효과, 해 질 무렵
1892년, 파리, 마르모탕 미술관

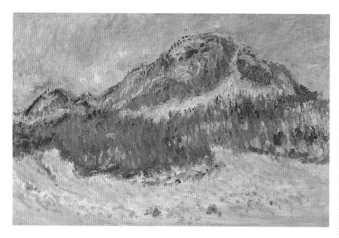

위
콜사스 산, 1895년
파리, 오르세 미술관

아래
바랑주빌의 세관, 1897년
시카고 아트 인스티튜트

95쪽 위
해빙, 벤쿠르 근교의 센 강, 1893년

95쪽 아래
산드비켄, 노르웨이, 눈 효과, 1895년
오슬로, 노르웨이 기업 연맹

서문에서 모네의 '루앙 대성당' 연작에서 느낀 매력을 기술했다.

결국 우리는 루앙 대성당을 이해하는 데 있어 작곡가 클로드 드뷔시(1862~1918)의 '침몰한 대성당'에서 감지된, 점점 흐려지는 음성적 분위기를 생각지 않고서는 희미한 그림자의 부피로 다듬어진 돌과 빛의 섬세한 움직임을 관찰할 수 없을 것이다. 인상주의 및 상징주의 그룹과의 접촉을 통해 작품을 구상한 드뷔시는 "악기의 색깔"로 정의된 음악의 형식적 구조를 극복하고자 항상 노력했다.

이처럼 빛으로 잘게 부서지고 깨어진 형식들의 '만질 수 없을 정도의 미세함'에 관한 감각들은, 훗날 추상적이고 반조형적인 감수성으로 변화하게 될 모네의 모방 불가능한 특성으로 자리 잡는다.

1893~1894년 사이에 시슬레 역시 루앙 대성당을 연작으로 그린다. 그는 명암의 대비를 부각시키는 작업에 의존해 건물의 현실적이고 건축학적인 모습과 상당히 밀접하게 연관된 정신과 관점을 통해 모네와는 완전히 다른 작품 11점을 내놓는다.

모네에게 '대성당' 모티프는 두 시기에 걸쳐 그림의 대상으로 부각되었다. 1892년과 1893년 겨울(2월에서 4월까지) 몇 달에 걸쳐 시도한 끝에 마침내 지베르니에서 작품을 완성한다. 1891년 모네는 이제 미망인이 된 알리스 오슈데와 결혼한다. 그리고 1893년 1월에는 2주 동안 1879~1880년 사이에 그렸던 '해빙' 연작의 연장으로 보아도 좋을 얼어붙은 센 강의 전경을 연작으로 실현하면서 또한 번 안개 속에 희미해진 교향곡을 새롭게 써내려간다.

모네의 경력을 살펴보면, 우리는 그가 바다건 강이건 결코 물가 풍경을 그리는 일을 게을리 하지 않았다는 사실을 알 수 있다. 모네는 주변의 분위기와 더불어 변화하는 풍경

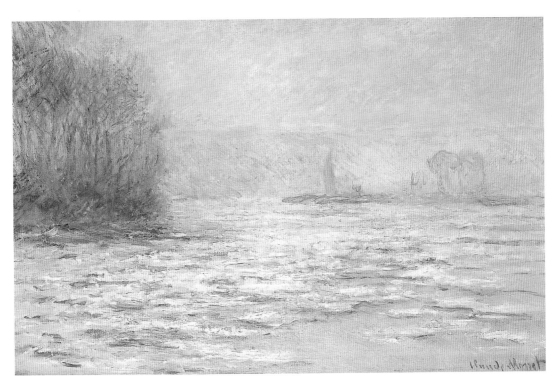

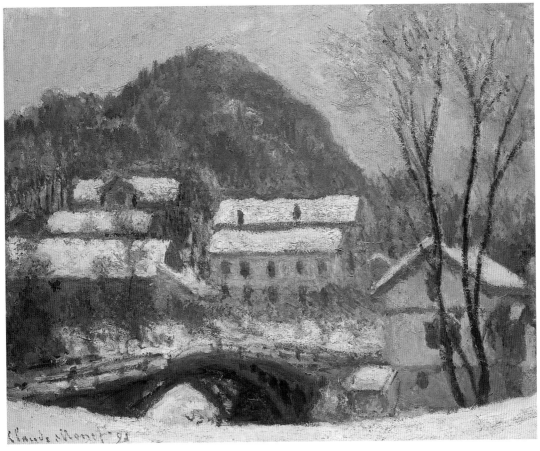

위
봄의 풍경, 1894년

아래
지베르니 근처의 센 강 지류, 동틀 무렵
1897년
뉴욕, 메트로폴리탄 미술관

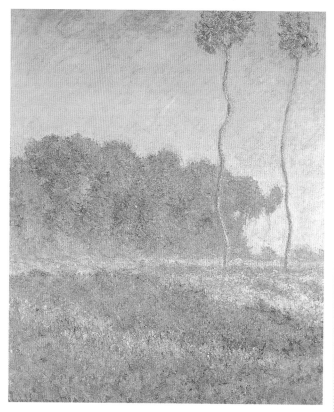

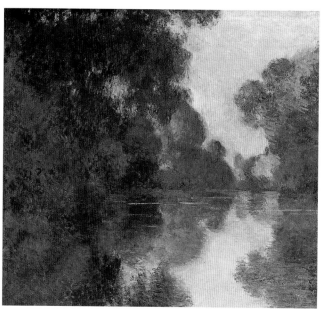

속에서 받은 인상까지도 고찰하는 일을 하나의 과정처럼 받아들였다. 즉, 목동이 양을 치고 있는 강가의 나무나 식물들의 형태는 강물에 반사되어 공간적인 깊이의 혼동을 유발하면서 추상적인 형태로 색채 속에서 용해된다.

겨울이 지나고 봄이 오자 모네는 다시 한번 지베르니 주변의 시골 풍경에 몰두한다. 봄날 시골 풍경은 빛과 색채의 하모니가 펼쳐진다. 풀밭에는 노랑과 초록의 대조 효과가 선명하며, 하늘에는 청색과 보라색이 배어 있다. 모네는 이러한 모습을 대성당 연작과 마찬가지로 간결하고 짧은 붓터치로 포착해낸다.

1895년 2월 의붓아들 자크 오슈데를 방문한다는 이유로 모네는 눈 덮인 풍경을 찾아 노르웨이로 떠난다. 크리스티아니아(오슬로의 옛 지명)에서 모네는 거의 모든 지역을 순회했으며, 그중에서도 피오르드 해협과 순백의 광활한 콜사스 산으로 소풍을 가곤 했다. 얼마간 산비켄 마을에 머물면서 모네는 영감에 고무되어 좀 더 현실에 가까운 색채를 이용해 보다 사실적인 감각으로 풍경의 구조화에 힘쓰며 몇 차례 거듭해 그림을 그린다.

모네에게 있어 19세기의 마지막 10년은 특히 단일 작품에서 연작으로의 이행이 목격되는 등, 모네 자신의 창작 여정에서 가장 중요한 시기였다. 이 시기에 그는 유일한 순간을 한 그림에 고정하는 대신, 시간과 공간에 대한 다른 생각을 담지한 각각의 요소를 강조하면서 움직임의 연속을 포용할 가능성을 제시한다.

이처럼 1896~1899년까지 모네는 클레망소가 말한 대로 "자연의 부분들 각각에서 자연을 쫓는 작업"을 추구하면서 색채와 감정 면에서 떨림과 새로운 감수성을 가지고 푸르빌, 디에프, 바랑주빌, 프티타이의 절벽 등 노르망디의 풍경을 연작으로 완성한다.

인상주의의 위기

1880년 초 모네, 르누아르, 피사로는 인상주의의 진정한 '위기'를 선언한다. 경제적으로 열악한 상황에 처한 데다, 후대 화가들이 완성하기 시작한 이론적·예술적인 개혁은 인상주의 그룹을 앞지르기 시작했다. 이러한 위기는 기존 예술가들에게 다양한 방식으로 표출되었다. 모두에게 문제로 부각된 것은 '야외'의 효과와 밀접하게 연관된 자연에 대한 회화적 해석이 폐쇄된 기법이나 기교의 총체처럼 양식으로 굳어간다는 점이었다. 늘 인상주의 그룹을 지지해왔던 졸라는 1880년 「살롱전의 자연주의」에 관한 4개의 연작 형식의 글을 발표한다. 그는 이 글에서 시간의 영속성을 유지할 수 있는 불후의 명작을 창조하기에는 턱없이 모자란 화가들의 무능력을 비판하면서 인상주의 운동의 최후를 예고한다. 한편, 화가들은 각각 고유한 시학에 매진하여 보다 명확하고 자율적이며 개인적인 방식을 추구하면서 이러한 비판에 대응한다.

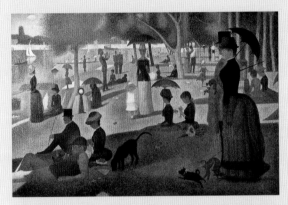

그 누구보다 뛰어난 인상주의 화가이자 시각의 즉흥성과 즉각성을 추구한 모네는, 졸라에게 "경제적으로 어려운 시기에 지나치게 서둘러 작업실에서 그림을 꺼낸 자"라고 비판받는다. 그러나 모네는 늘 결연한 자세로 색채의 자유로운 공간을 관통하며 현실의 한계를 넘어서는 순간성의 원칙을 고수한다. 그는 코트다쥐르 여행 중에 발견한 빛나면서도 서로 대비되는 효과에 의지해, 항상 감각적인 대상들, 볼 수 있는 무엇, 형태와 색채의 주관적이고 통합적인 지각에 몰두하면서 점차 양식을 발전시켜간다. 모네를 비롯한 대다수 예술가들은 모두, 죽기 직전까지 대상 앞에서 작업하기를 고수했던 알프레드 시슬레를 제외하고는 작업실에서 마무리 작업을 했다. 이러한 이유 외에 또 한 가지 첨부한다면, 1882년 그랜드 유니온 은행의 붕괴로 미술 수집가인 뒤랑 뤼엘이 큰 타격을 받은 일이다. 뒤랑 뤼엘과 인상주의 화가들은 뉴욕 전시회를 통한 미국에서의 판매로 1880년대의 재정난을 극복할 수 있었다. 그러나 1886년 로베르 L. 에르베르가 "인상주의에 대한 의도적인 도전"처럼 등장했다고 언급한 쇠라의 작품 〈그랑드자트 섬의 일요일 오후〉가 전시되면서 이제껏 그룹을 결속해왔던 사상이 차츰 소멸되기 시작했다. 또한 그 해에는 문학적 상징주의가 명확히 모습을 드러내기 시작했고, 그런 가운데 여덟 번째이자 마지막으로 인상주의 전시회가 개최되었다. 더구나 1886년은 졸라가 소설 『작품』을 발간한 해였다. 모네와 세잔에게 영감을 받아 설정된 주인공은 천재와 광인 사이에서 주저하는 화가였는데, 문제는 졸라가 이 주인공을 고유한 재능을 바탕으로 큰 꿈을 실현하는 데 실패해 결국 자살에 이르는 부정적인 인물로 묘사했다는 점이다. 소설이 자신의 청년 시절을 암시했음을 눈치 챈 세잔은 졸라가 드러낸 경멸보다도 소설의 행간 사이에서 읽어낸 더욱 견딜 수 없는 연민에 크게 상처받는다.

다른 인상주의 화가들도 상처를 받았는데, 이들 모두가 졸라를 잘 알고 있었으며 자주 만났고, 또한 졸라가 인상주의 그룹의 비평가였기 때문에 각자 나름대로 자신을 빗대어 말했다고 생각했다. 『작품』은 따라서 그때까지 존재했던 졸라와 모네, 피사로, 르누아르, 세잔 사이의 우정에 결정적으로 금이 가도록 만든다. 약 20년 동안 지속된 인상주의는 1886년을 맞아 공식적인 운동으로는 와해의 지점에 이르렀다. 당시까지 인상주의를 끌어왔던 사유들이 더 이상 당대의 관심사가 되지 못했기 때문이다.

위
조르주 쇠라
그랑드자트 섬의 일요일 오후
1884~1886년
시카고 아트 인스티튜트

아래
빈센트 반 고흐
물랭 드 라 갈레트, 1886년
글래스고 미술관

예술의 황혼기

1900
1926

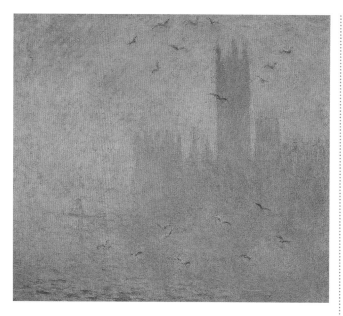

위
국회의사당, 1904년
모스크바, 푸슈킨 미술관

98~99쪽
수련(부분), 1908년

101쪽 위
국회의사당, 안개 속 햇빛 사이로 보인
모습, 1900~1901년
파리, 오르세 미술관

101쪽 아래
채링 크로스 다리, 구름 낀 날씨
1899~1901년
보스턴 미술관

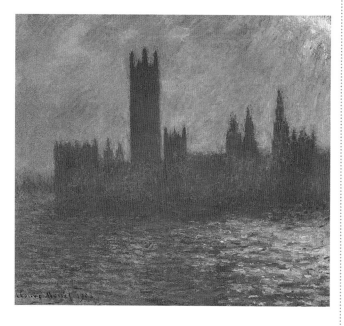

국회의사당, 햇빛 효과, 1903년
뉴욕, 브루클린 미술관

런던과 베네치아의 안개

"나는 런던을 몹시 좋아한다. 하지만 단지 겨울만이다. 그리고 내가 특히 좋아하는 건 바로 안개다. 런던에 웅대하고 광막한 느낌을 부여하는 규칙적이고 거대한 건축물들은 이 신비한 망토 속에서 웅장해진다. 19세기의 영국 화가들이 어떻게 돌을 하나하나 헤아려가며 집들을 그릴 수 있었겠는가? 그들은 미처 보지 못하는, 아니 절대 볼 수 없는 돌을 그렸던 것이다." 모네는 1899~1910년 사이에 겨울 안개가 자욱할 무렵, 마지막으로 세 차례 영국을 방문한 소감을 이렇게 밝혔다. 유학 온 아들을 보러 영국을 찾은 모네는 숙소를 사보이 호텔에서부터 템스 강의 북안을 따라 옮겨왔다. 그는 1870~1871년의 첫 방문 이후, 전쟁 기간이었던 1887년에는 겨우 12일간 머물렀으며, 이후 1888년 7월과 이듬해 봄에 또 한 차례 영국을 방문했다. 1889년 12월 이미 재차 런던을 화폭에 담겠노라 다짐한 모네는 런던 연작에서 안개를 통해 작품의 근본적인 특성을 창조한다. 1887년 10월 모네는 뒤레에게 보낸 편지에 런던의 매력을 이렇게 적었다. "난 템스 강 위로 펼쳐진 안개의 인상을 그리고자 하네." 어쩌면 이러한 취향은 찰스 디킨스(1827~1870)에게서 영감을 받았는지도 모른다.

모네의 런던 연작은 그림으로 실현된 단계를 포괄해 모두 78점 가량으로, 템스 강가의 풍경 73점과 레스터 광장의 야경 5점으로 구성되어 있다. 그 외에도 채링 크로스 다리와 워털루 다리, 그리고 자신이 머물던 사보이 호텔의 객실 창가나 바로 앞 세인트토머스 병원에서 바라본 국회의사당을 주제로 세 가지 연작을 완성한다.

런던 연작 역시 하루 중 각각의 시간대에 놓인 빛과 기후조건들의 변화를 고려해 다양하고 연속적인 풍경을 포착한다. 건초더미나

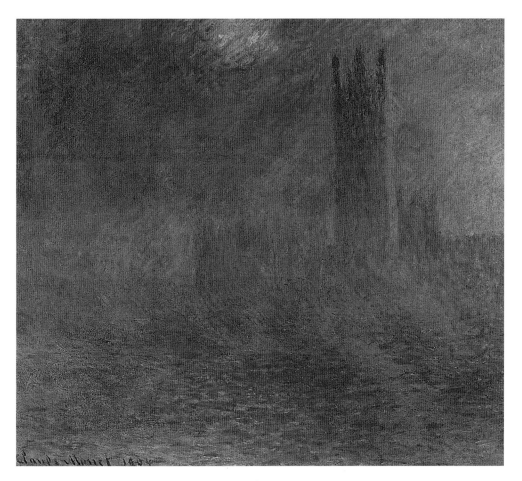

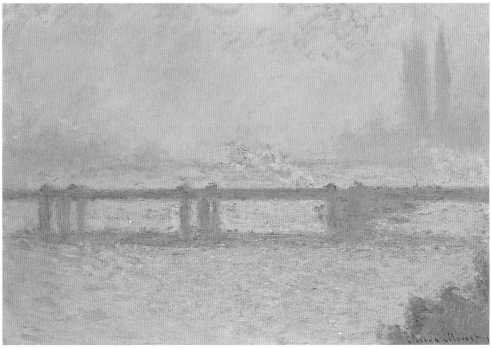

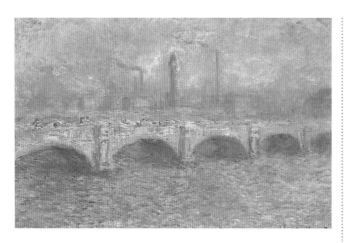

위
워털루 다리, 햇빛 효과, 1902년
시카고 아트 인스티튜트

아래
워털루 다리, 햇빛 효과, 1903년
취리히, 뷔를레 컬렉션

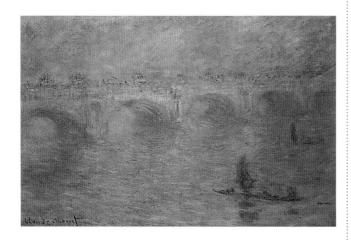

103쪽 위
채링 크로스 다리, 1903년
캠브리지, 포그 미술관

103쪽 아래
워털루 다리, 1903년
볼티모어 미술관

루앙 대성당 연작과 마찬가지로, 모네는 자신만의 기법, 즉 터너가 수채화에서 이미 시도했듯 색채로부터 면을 구성하고, 그 면들을 흐릿하게 만들면서 점점 희미해져가는 시각적 감각을 창조하는 데 안개 낀 대기를 적극적으로 이용한다.

이처럼 템스 강의 교각과 신고딕양식의 의회 건물을 감싸고 있는 안개를 묘사하려는 모네의 의도는, 추상적인 방식으로 배합된 색감들 위에 증기를 뿜은 듯 몽롱하게 그리는 효과를 연출하기 위한 자발적인 수단이었다.

런던 연작 중 37점이 1904년 5월 '런던 템스 강의 풍경 연작'이라는 제목으로 파리 전시회에서 소개되어, 모네에게 생을 통틀어 가장 큰 성공을 가져다준다. 미국, 영국, 프랑스의 수집가들이 출품작 중 상당수를 인정했으며, 옥타브 미르보는 전시 카탈로그에서 이렇게 평했다. "템스 강 위를 지나는 무한의 드라마. 어둡고 마술적이며 고뇌를 표출한, 매력적이고도 기막힌 반영. 악몽의 물, 꿈의 물, 신비의 물, 오븐 위에 피어난 불꽃의 물, 카오스의 물, 떠다니는 정원의 물, 보이지 않는 물, 비현실적인 물을 지나는 기막힌 반영."

당시 영국의 대중과 비평가들은 이미지와 묘사를 중시한 회화를 더욱 높게 평가했던 터라 풍경을 물 위에 반사해 색채 영역과 추상적인 순수 형태로 변형한 모네의 화풍에 찬사를 보내기까지는 다소 시간이 걸렸다.

1908년 시력 악화에도 불구하고 베네치아행을 결심했을 때, 모네의 그림은 물의 변화하는 속성과 안개의 인상을 재현하려는 의지에 힘입어 만질 수도, 볼 수도 없는 표상 연구서 이미 성숙한 단계에 이르렀다.

모네 부부는 파리에서 알게 된 아리아나 커티스와 그의 여자 친구 메리 헌터의 제안을 받아들여 베네치아의 그란데 운하 위에 지은 대저택 바르바로에 머물기로 한다. 그리하여

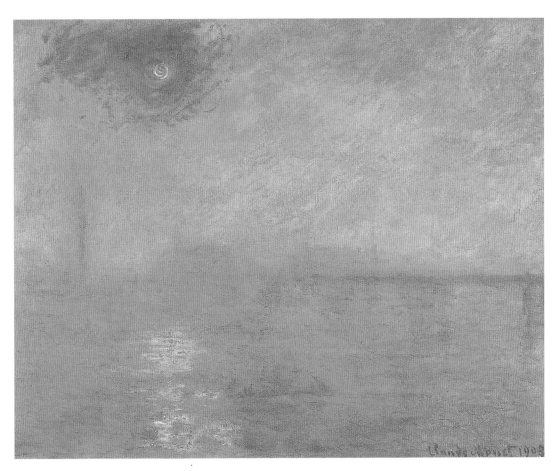

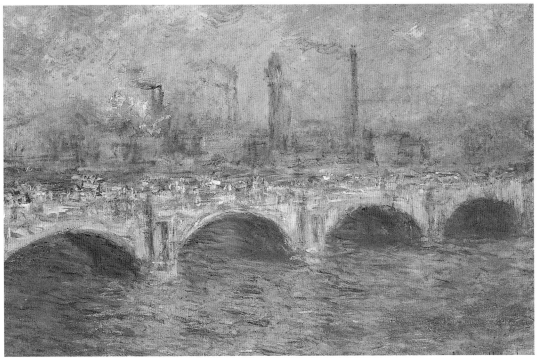

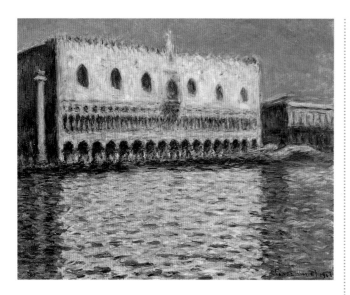

위
총독 궁전, 1908년
뉴욕, 브루클린 미술관

아래
베네치아 산마르코 광장에 선 모네와
아내 알리스

1908년 10월 2일부터 12월 7일까지 베네치아에서 머물면서 성당과 박물관에 다니거나, 곤돌라나 작은 배로 운하를 돌아보고, 좁은 골목길을 산책하며 사색에 잠겼다. 정중하고 귀한 대접을 받으며 휘황찬란한 르네상스 건물에서 2주 동안 머무른 모네 부부는 산조르조마조레 섬이 보이는 그랜드 브리타니아 호텔(지금의 유로파 호텔)로 거처를 옮긴다.

모네는 베네치아의 독특한 분위기를 재현하는 일을 다소 어려워했다. 그러나 주저함을 극복한 이후 그는 그림 소재와 마주하여 이젤을 펼쳐들고 아침부터 저녁까지 작업에 몰두했다. 런던 연작 때와 마찬가지로, 베네치아에서도 총독 궁전이나 대운하 위의 궁전들, 혹은 산조르조마조레 교회 등 대상을 묘사할 때 옛 명성을 그대로 재현하고자 한 것은 아니다. 모네는 시간과 공간을 초월한 추상적인 차원에서 건축물과 바다 사이의 자명한 대조에 토대를 둔 조화로운 이차원적 구성을 창조하려 애썼다. 수면에 비친 색조의 유희와 형태의 윤곽을 흐릿하게 만드는 안개의 장막에 늘 매료되었던 모네는 베네치아에서 자신의 회화적 판타지를 실현하기 위한 이상적인 주제를 발견했다. 1908년 모네가 제프루아에게 보낸 편지에는 그가 베네치아에 좀 더 일찍 오지 못한 안타까움이 묻어난다. "1년 후 이곳에 다시 오겠다고 다짐하며 스스로를 위로할 뿐이라네. 지금껏 내가 한 작업은 단지 이곳의 밑그림을 그리는 정도였어. 보다 젊고 대범했을 때 미처 이곳에 와보지 못했다는 사실이 매우 유감스럽네."

런던의 희뿌연 안개에서 베네치아의 '진줏빛' 안개로의 이행 과정은 자연의 논리에 의해 해체되고, 영적인 하나의 공간처럼 강렬하고 비물질적인 이미지 그 자체로서 회화에 나타난다. 이야말로 오로지 추상만을 좇은 인상주의의 궁극적인 도달점이었다.

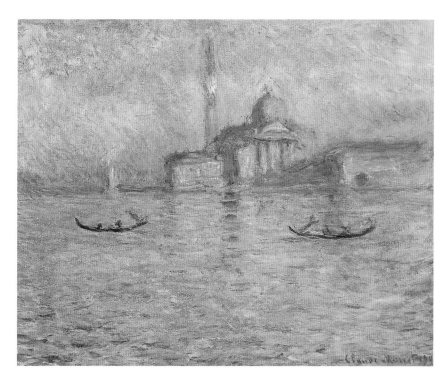

산조르조마조레, 1908년

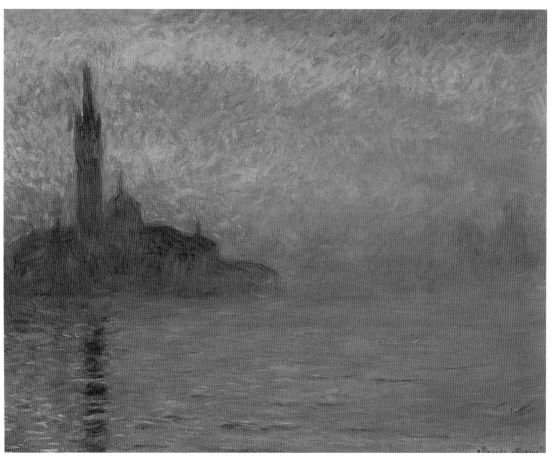

베네치아의 저녁, 1908년
도쿄, 브리지스톤 미술관

정원의 건설

모네가 삶을 통틀어 실천했던 야외에서 그린다는 개념은 모네 스스로 회화적으로 구상하고 발명했던 조화롭고 기발한 작품, 즉 지베르니 정원을 묘사하면서 이상적인 절정에 오른다. 이 닫힌 천국에서 전적으로 실현된 자신의 예술적 판타지가 담긴 "닫힌 정원"의 공간에 몰두하면서 모네는 완벽하게 자신의 그림 속에 하나의 현실적인 장소를 통합하는 데 성공한다. 이를 위해서 모네는 무엇보다도 우선 묘사할 자연 주제를 구상해야 했으며, 그 다음에는 이러한 주제를 그리기 위해 자신의 눈앞에 대상이 실제로 존재하도록 만들어야 했다. 매우 지적으로 보이는 이러한 작업은 사실상 자연의 잡을 수 없는 아름다움과의 일치에 대한 지속적인 연구로 향하는 모든 모네 작품의 시적이고 이상적인 본질을 포함하고 있다. 단순한 사과 과수원에 불과했지만 얼마 안 가 그를 사로잡은 지베르니에 도착한 지 7년째가 되던 1890년, 모네는 나머지 인생의 절반을 보내게 될 집을 얻는다. 곧이어 1893년에는 남쪽으로 소유를 제한했던 철도 건너편에 위치한 땅 하나를 더 소유한다. 관할 도청의 허락을 얻어내어 모네는 연못의 수면 위를 떠다니는 수련과 붓꽃(아이리스), 그리고 정원 주위로 심은 버드나무와 포플러로 유명한 수상 정원을 창조한다. 1901년 확장 이후 천 평방미터에 달하는 이 정원의 건설은 예술가 모네에게 바라보고 관찰하며, 화폭에 담을 수 있는 장소를 창조하는 데 시간을 쏟게 했다. 연못 주위를 따라 피어난 서로 다른 나무들과 꽃들(아네모네, 등나무꽃, 붓꽃, 양귀비, 장미넝쿨)을 선택한 모네의 정성과 식물학적인 기호는 『피가로』지의 비평가 아르센 알렉상드르의 말에 따르면 모네의 작품들 속에서 "모든 종류의 색깔"과 "모든 종류의 팡파르의 톤"과 함께 색채의 조합으로 변형될 "인상주의"적이고 조화로운 회화적 종합으로 나아간다. 정원의 현실과 예술적 목적 사이의 시적 융해를 실현하면서 모네는 "세계의 그 무엇도 그림과 내 꽃들만큼 관심을 끌지는 못한다"라고 선언한다. 연달아 심은 옥양목, 달리아, 멕시코의 월하향, 대나무 풀숲, 은행나무와 유명한 수련 등 잘 알려지지 않은 이국적인 종자들을 심는 모네를 지켜보면서 지베르니의 농부들은 강한 불만을 표시했다. 그럼에도 모네는 특수한 정체성을 찾아가며 여전히 "모든 위대한 놀라움과 마찬가지로 새롭고 기발하며 예기치 못했던 광경"을 더욱 확대해나가는 작업을 계속했다. 모네는 이러한 '생생한' 예술 작품에 정통한 많은 이들과 그림 예찬론자들이 만나서 자료를 교환하게 되는 접점이 되었다. 이와 같은 매혹적인 창조는 1907년 모네의 "색채 정원"을 다음과 같이 묘사한 마르셀 프루스트의 눈을 피해갈 수 없었다. "이곳은 꽃이 만발한 옛 정원이 아니라 색채의 정원이다. 만약 우리가 자연의 것이 아닌 전체로 배열된 꽃에 관해 논한다면, 그것은 그림의 모델 이상의 의미를 지닌 예술의 진정한 치환이다. 이 그림에는 위대한 화가의 시선 아래 빛나는 자연이 그대로 담겨 있다." 클로드 모네의 '전반적인' 예술 작품을 분석하는 데 이보다 알맞은 말을 찾기는 어려울 것이다.

베네치아를 그리면서 모네는 자신의 회화적 이상형의 종합인 "대기의 감각"을 재현하기를 원했다. 그는 베네치아를 다음과 같이 기술한다. "도시 전체가 대기 속에 깊숙이 침잠한다. 그리고는 대기 속에서 헤엄치고 있다. 베네치아는 석조의 인상주의이다."

템스 강의 풍경을 통해 대기 현상을 재현하려 했다면, 모네는 베네치아를 묘사하면서는 매우 얕은 시점에서 떨리는 색채와 수면에 반사된 빛에 따라 부서지는 구성의 표면에서 형성된 거의 비현실적인, 살아 움직이며 붙잡을 수 없는 공간에 도달하길 원했다.

베네치아에서 완성한 37점(지베르니의 작업실에서 부분적으로 완성된 작품을 포함해)은 사실상 한 편의 연작을 염두에 둔 것은 아니었다. 이 그림들은 각각 〈총독 궁전〉 〈산조르조마조레 섬에서 본 총독 궁전〉 〈산조르조마조레〉 〈물라 궁전〉 〈다리오 궁전〉 〈콘타리니 궁전〉 〈리오 델라 살루테〉와 〈대운하〉 등 보다 다양한 주제에 대한 독립적이고 변화무쌍한 묘사를 보여준다. 이 가운데 29점은 1912년에 파리의 베르냉 죈 갤러리에서 '클로드 모네, 베네치아'라는 주제로 전시되었다. 한편, 전시까지 다소 시간이 걸린 이유는 베네치아에서 돌아온 알리스가 백혈병에 걸렸기 때문이다. 모네는 즉시 그림 작업을 중단하고, 1911년 갑작스레 그녀가 사망할 때까지 곁에서 간호한다. "나는 그림을 매우 혐오했다. 더 이상 붓이나 물감 일체를 건드리지 않을 것이다"라고 모네는 당시의 심정을 기술했다.

베네치아는 모네의 마지막 여행지였고, 이후 그는 지베르니의 정원에서 한 발짝도 나오지 않았다. 그는 작업을 통해 일시적인 연구에 영원성을 부여했다. 우리가 모네의 작품에서 나날과 계절의 흐름, 그리고 빛의 변화와 아름다움의 변화 조건을 관찰할 수 있는 것은 유일하게 지베르니의 경관을 통해서이다.

모네의 집 정원, 붓꽃, 1900년
파리, 오르세 미술관

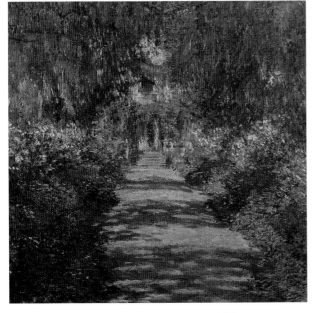

모네의 집 정원의 작은 길, 1900년
빈, 오스트리아 벨베데레 궁전 미술관

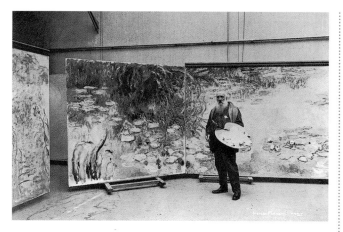

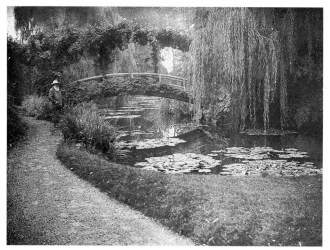

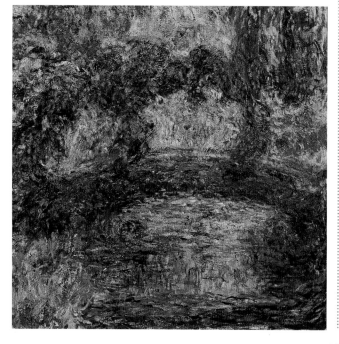

수련이 만든 시

모네는 인생의 마지막 29년을 수련을 그리는 데 바친다. 이 하나의 시적인 주제에 관한 250개의 변주는 새로운 시기로의 진입을 예고했고, 예술가 모네는 이를 통해 표현과 창조의 절정기를 맞는다.

1897년 여름 모네는 『일뤼스트레』의 기자 모리스 기유모를 지베르니로 초대해 연작이 완성되는 과정을 보여준다. 그는 시간의 변화에 따라 수상 작업실에서 이 그림 저 그림으로 옮겨 다니며 자신의 수상 정원을 그리는 모습을 곁에서 지켜보게 했다.

오랑주리 미술관에서 완성될 수련장식화의 서곡이었던 〈수련〉의 기획은 요컨대 수년 동안 정성과 열정으로 가꿔온 지베르니 정원의 식물 변화를 다룬 작품에서 비롯된 자연스러운 결과였다. 정원 가꾸기에 대한 사랑은 풍성한 색채와 회화적 감수성, 그리고 모네의 예술적 소양과 조화를 이루었다. 채색된 좁은 산책로와 수많은 꽃의 공간들, 등나무, 붓꽃, 나무줄기로 된 울타리, 초원, 소관목들과 포플러들은 진정 "살아 있는" 한 폭의 그림처럼, 생생하고 빛나는 색채의 "점묘" 효과로 이루어진 인상주의적이고 조화로운 구성을 이루는 요소들이었다.

회화적 판타지에 자양분을 공급하는 것은 엡트 강의 지류를 타고 철로를 넘어 모네의 집 정원까지 흘러들어온 수련으로 가득한 연못이었다. 연못을 가득 채운 수련 외에도 모네는 가지를 늘어뜨린 버드나무와 이국적인 식물들을 주변에 빽빽하게 심었고, 일본식 정원에서 영감을 얻어 집의 내부 벽면을 장식한 일본 목판화를 재현해 자그마한 일본풍 다리를 지었다.

이 우아한 건축물은 자유롭고 충동적인 색채의 터치로 살아난 연속적이고 이차원적인 공간에 깊이와 형상적 구조에 대한 감각을

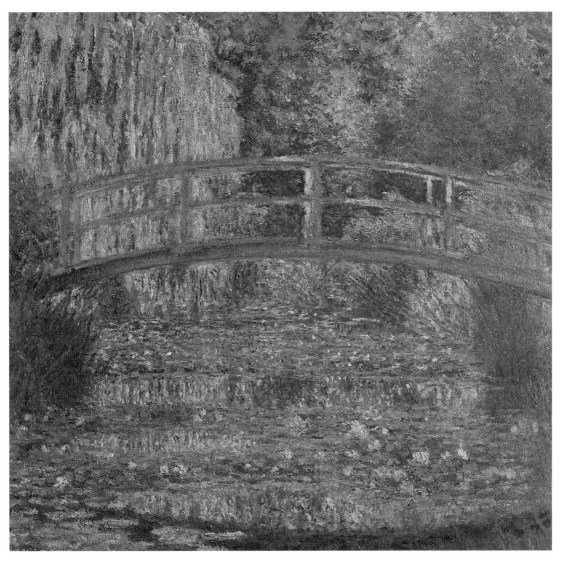

108쪽 위
앙리 마위엘, 자신의 수련 그림 앞에 서 있는
지베르니 작업실의 모네, 1924~1925년

108쪽 가운데
자신의 정원에 있는 모네

108쪽 아래
일본식 다리, 1918~1924년
상파울루 미술관

위
일본식 다리, 1899년
파리, 오르세 미술관

모네의 색채

인상주의 화가들에게 빛은 가장 중요한 요소이자 자연과 현실을 해석하고 회화적 구성의 일반적인 대기 효과를 불러일으키는 매우 근본적인 요소였다. 자유로운 대기 속에서 변화하는 주제를 직접적으로 드러내고자 인상주의 화가들은 보다 풍부하고 아직 발견되지 않은 색채를 다양하게 표출할 새로운 색을 사용해야 할 필요를 느꼈다. 손쉽게 휴대할 수 있는 작은 튜브에 담긴 합성 유화 물감의 사용은 1840~1860년 사이에 널리 확산되었으며, 이는 이미지와 햇빛의 복합적인 일시성을 포착하는 데 상당한 이점으로 작용했다. 모네 역시 튜브형 물감을 사용했지만, 물감이 지나칠 정도로 진득거린다고 생각해 곧잘 물에 희석해 사용하거나, 기름을 제거하기 위해 특수한 종이 위에 개어놓은 후에 사용했다.

모네의 회화 기법은 근본적으로 색 각각의 포화 상태가 불러오는 차이의 정도나 반짝이거나 투명한 터치, 그리고 흐리거나 끈끈한 터치 사이의 대비에 바탕을 두고 있다. 가벼운 터치는 그림의 알갱이들이 드러날 정도로 마무리 단계에서 밝게 빛나는 반면 두꺼운 터치는 부분적으로 이러한 빛을 흡수했다. 게다가 그는 작업이 과하게 진행되었거나 손상된 것처럼 보이지 않게 만들고자 했기 때문에 결코 틀에 맞춘 듯 마무리하거나 표면을 윤색하지 않았다. 모네의 그림은 색채의 대조를 통한 터치를 함축적으로 이루는 과정에서 생생한 모습을 드러내는데, 이는 마치 레오나르도 다 빈치의 '스푸마토 기법'이나 루벤스의 색채 지각처럼 공간적 환경을 창조했다. 게다가 우리는 그의 작품이 두 가지 보색의 근접에 관한 현대적 관점에 완벽하게 집착하고 있음을 알 수 있다. 예를 들어, 〈지베르니 근처의 양귀비 들판〉(1885)은 전적으로 빨간색과 초록색의 보색을 사용하여 이루어진 대칭적 교차에 토대를 두고 있다. 모네는 유명한 1873년의 〈인상, 해돋이〉처럼 인상주의의 초기부터 색채의 연합 효과를 이용했으며, 차가운 색조(청색, 하늘색)에서 따뜻한(오렌지색, 빨간색) 터치로 향하는 점진적인 이행에 보다 적합한 색채의 보완성을 구축했다.

상호관계와 색채의 지각을 감각적인 표현 수단으로 주목한 모네는 사후에 발표된 작품들 — 특히 1891년의 건초더미 연작과 1895년의 루앙 대성당 연작 — 에서 진정한 색채의 체계적·반복적인 집착에 도달했다. 이러한 집착은 모네를 빛과 공기의 접촉 속에서 소재의 진정한 '해체'로 인도했다. 대부분 생생한 정원과 수련 연못을 그린 말기의 지베르니 작품들은 이러한 해체의 형식적이고 정신적인 과정을 순수한 형식에 대한 열광을 바탕으로 마치 색채에 대한 끊임없고 절대적인 감정을 포착하기 위한 것처럼 추상적이며 시간이 더할수록 자유로워지는 터치들로 구성된 완벽한 성숙함으로 유도한다.

더하면서, 연못에서 유일한 공간적 요소를 이룬다.

모네의 친구인 제프루아는 이 연못을 다음과 같이 묘사한다. "모네는 항상 흐르는 물로 채워져 있는 작은 연못을 얻었다. 그는 이 연못의 주변을 자신이 직접 고른 관목과 꽃으로 꾸몄으며, 색색의 수련으로 수면을 장식했다. […] 꽃이 만발한 연못 위에는 소박한 일본식 다리가 놓여 있고, 물속에는 꽃들 사이로 새어 들어온 하늘과 나무들과 함께 어우러진 모든 대기, 바람의 운동과 시간의 차이들, 둘러싸고 있는 자연의 모든 감미로운 이미지들이 존재한다."

수면 위의 가볍고 변화하는 빛의 반사를 가능하게 해주는 자연스럽고 미묘한 변화를 수반하는 방식은 모네 그림의 대표적인 특징이다. 이때부터 자신이 창조한 이 장소를 생생한 빛깔의 수련들, 떨어지는 버드나무 잎들, 장밋빛 하늘과 푸른빛 하늘 조각들, 움직이는 구름들, 푸른 수면의 장막 위로 부는 산들바람과 함께 화폭에 담아내면서, 모네는 비로소 색채에 관한 진정한 감각의 승화에 도달한다. 그의 그림은 수평선도 원근감도 없는 영원의 공간으로 변하며, 그 속에서 물과 하늘은 순수한 색채와 빛의 서정적 조화 속에 어우러진다.

이때부터 실제 공간과 주제에 대한 현실적 묘사는, 20세기 초에 이론화되기 시작한 추상적이고 비정형적이며 정신적이고 내적인 예술 공간에 자리를 내준다. 모네는 전시회에 공개한 자신의 마지막 작품이 지니는 혁신적 의의를 잘 알고 있었다. "사람들은 내 회화에 대해 현실과 관련된 추상과 상상의 마지막 단계에 도달했다고 결론짓지만, 난 오히려 그들이 거기서 자신을 완전히 버릴 수 있는 나의 재능을 인식한다면 더욱 행복할 것이다."

수련을 주제로 한 '수련 연못' 전시회가

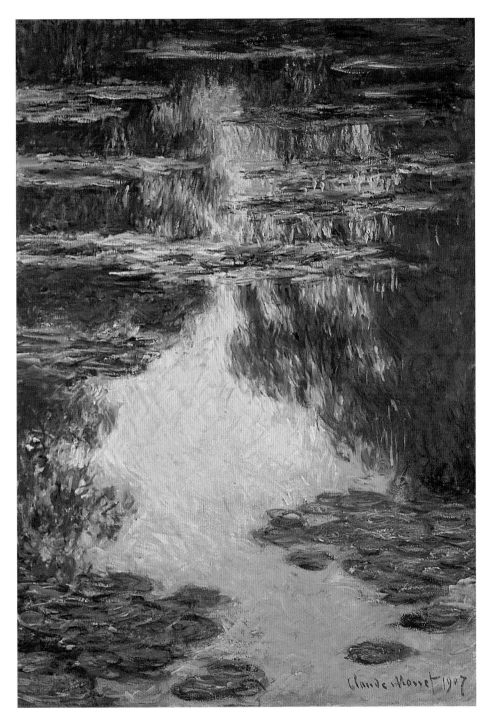

수련, 1907년
예테보리 미술관

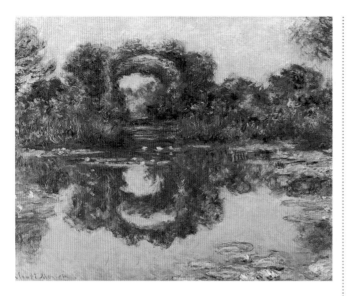

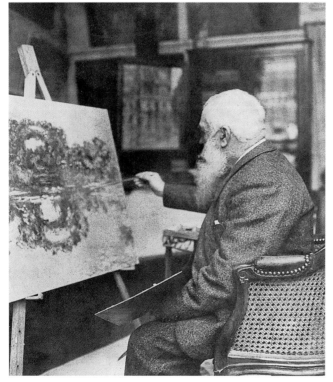

위
꽃으로 된 아치들, 지베르니, 1913년
피닉스 미술관

아래
〈꽃으로 된 아치들, 지베르니〉를
다시 칠하고 있는 모네, 1913년

1900년 겨울 뒤랑 뤼엘 갤러리에서 처음 열렸다. 이어 1905년 5월 '수련·물·풍경 연작'을 주제로 한 두 번째 전시 역시 뒤랑 뤼엘 갤러리에서 열렸다. 이 전시는 동일한 주제로 변주된 작품 48점을 선보인 역사적이고도 유일한 사건으로 기록된다.

여러 비평가들 가운데 특히 로제 막스는 모네 양식의 혁명적 성과를 요약하며 다음과 같이 열정적인 해석을 내놓았다. "이 작품들에서 모네는 서양 미술의 전통적 보호막을 단호하게 벗어던졌다. 그는 피라미드 형태로 집중되는 구성이나 시선을 한곳으로 끌어 모으는 선들을 사용하지 않았다. 심지어 고정되고 변함없는 소재의 특징들조차 유동성을 지닌 것처럼 보인다. 그는 시선이나 관심이 사방으로 확산되어 떠돌기를 원한다. 그리고 자신의 관점에 따라 자기 군도(群島)에 있는 작은 정원들을 그림의 오른쪽이나 왼쪽 혹은 위아래로 자유롭게 배치할 수 있다고 생각했다."

1908년 모네는 심각한 시력 장애를 호소한다. 병은 더욱 악화되어 그는 이중 백내장 판정을 받고 뒤늦게 1923년에야 세 차례 수술 후에 부분적으로 시력을 되찾았다. 고통스러운 순간조차도 그는 수련 연작 활동을 계속했으나, 색채를 불명확하게 지각했기 때문에 낙담하고 의기소침해지는 순간들을 자주 겪어야 했다. "색채가 동일한 강도로 다가오지 않기 때문에, 난 더 이상 이전처럼 빛의 효과를 재현할 수 없었다. 붉은 색조는 진흙탕 빛으로 바뀌기 시작했고, 장밋빛은 더욱 연해졌다. 나는 중간 색조와 가장 짙은 색조를 구분하는 데 완전히 실패했다." 이러한 고충으로 그는 자주 분노를 폭발시켰고, 심지어 작품을 찢어버리기까지 했다. 그러다 시력이 정상으로 돌아올 때면 꼭 필요한 수정 작업을 하는 데 그 시간을 충분히 활용했다.

한편 보이지 않는 세계를 바라보는 동시에

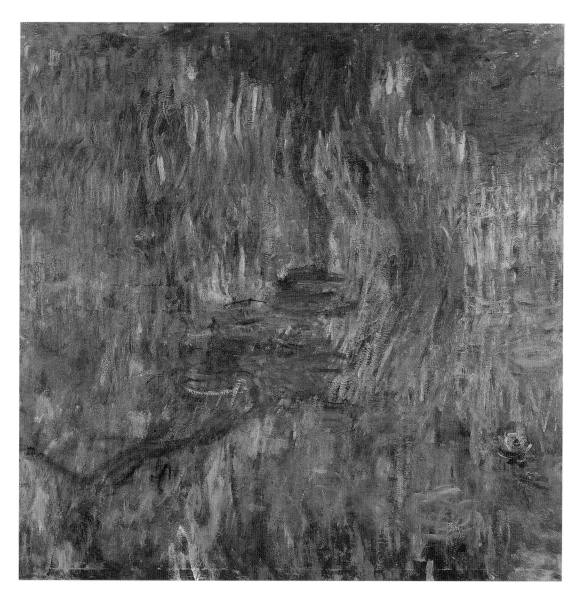

수련, 1916~1919년
파리, 마르모탕 미술관

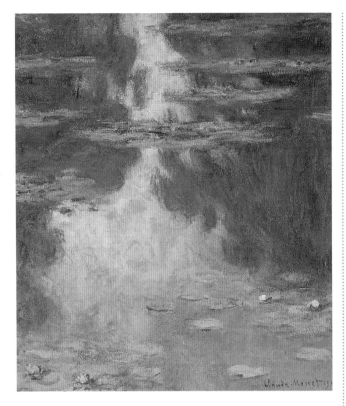

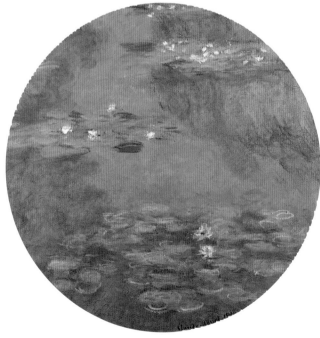

위
수련, 1907년
휴스턴 미술관

아래
수련, 1908년
베르농, A. G. 풀랭 시립 미술관

상상의 정신적 · 감정적 유입 과정을 목격하는 모네의 창조적 시선은 무정형의 예술, 원시적인 예술 작품, 그리고 회화 자체의 새로운 기원을 탄생케 했다.

타고난 예술적 감각과 독특한 몇몇 대가들의 영향을 받아 최초의 회화적 경험을 한 이후, 모네는 형태의 외관 너머에 있는 요소들을 탐구하고 인식하며 느낄 수 있는 진실한 시선을 토대로 순간적이고 자유로운 감정들을 화폭에 담았다.

말년에 그의 시선은 지베르니의 정원이라는 유일한 주제에만 몰두했다. 그는 붓이 그려내는 수상 정원의 풍경과 자신만의 내적 이미지를 가능한 한 동일시하기 위해 끊임없이 노력했으며, 무한과 기억의 정수를 포착해 냈다.

이러한 작업을 통해서 풍경을 영화 화면의 전경처럼 확대하고 클로즈업하여 재현하던 시기에 모네가 친구인 귀스타브 제프루아에게 쓴 편지를 살펴보자. "변형을 거듭했기 때문에, 나는 자연을 포착할 수 없는 채로 자연을 뒤쫓는다네. [⋯] 나는 무척 걱정이 되네. [⋯] 물과 그림자를 그린 이 풍경들은 하나의 강박 관념처럼 변해버렸지. 이러한 변화는 내 힘으로도 어쩔 수 없다네. 그럼에도 난 내가 진정으로 느끼는 것을 표현할 수 있기를 바란다네."

1914년에는 제1차 세계대전이 발발했으며, 모네의 아들 장이 사망했다. 이후 클로드 모네는 수련장식화 작업에 열정적으로 몰두하고, 1922년에 이 작품들을 국가에 기증한다. 그는 8미터에 이르는 이 거대한 그림들을 모두 합쳐 10점 이상 완성했는데, 수련이 투영된 작품 속 연못의 풍경은 일시적인 순간의 느낌으로 관람객들을 감싸는 끝없고 고요한 공간으로 변형되고, 그 속에서 다양한 빛은 색채의 재료 속에서 가라앉고 용해되는 듯 보

인다.

여러 가지 제안들을 거듭하고 긴 흥정을 거친 후에 수련 연작 22점은 루브르 박물관 앞 튈르리 정원 안에 위치한 오랑주리 별관의 타원형 홀에 나누어 전시되었다. 영원한 친구이자 성지처럼 인식된 지베르니를 보러 오는 수많은 젊은 추종자들의 지지에 힘입어 모네는 1926년 12월 5일 눈을 감을 때까지 힘을 다 짜내어 작업에 몰두했다. 1924년에 모네를 만났던 모리스 드니는 다음과 같이 회상한다. "수련 연작은 매우 놀라웠다. 여든네 살의 이 작은 남자는 화구를 내려놓는다. […] 안경을 쓴 채 한쪽 눈을 감고, 다른 쪽 눈으로만 바라보고 있다. 색조들은 더할 나위 없이 정확하고 사실적이다."

폐병을 방치해 결국 죽음을 맞게 된 모네는 1927년 5월 오랑주리에서 거행된 수련장식화의 제막식에 참석할 수 없었다. 정신적 · 지적으로 충만한 또 다른 예술 세계로 접근하기 위해 전통적인 풍경과 확고히 단절하면서 모네가 제시한 예술 세계의 새로운 비전은 오랑주리에 그대로 나타나 있다.

회화의 관점에서 보면 모네는 이데올로기적인 표현과 이론을 배제하고 오로지 본능적이고 자유로운 태도를 항상 유지했다. 1912년에 모네는 자신의 특성을 이렇게 설명했다. "나는 위대한 화가가 아니다. 위대한 시인은 더더욱 아니다. 내가 아는 것은 단지 내가 느낀 것들을 자연 연작에 표현하기 위해 최선을 다했으며, 그 표현의 최고조에 다다르기 위해 기존 회화의 요소와 규칙들을 자주 망각했다는 사실뿐이다."

자연을 보고 상상하는 색다른 모네의 방식을 통해 20세기 아방가르드 예술가들이 구축한 예술적 비전은 바로 시선의 주관적 순수성과 규칙에 얽매이지 않는 자연스러운 태도에서 비롯되었다.

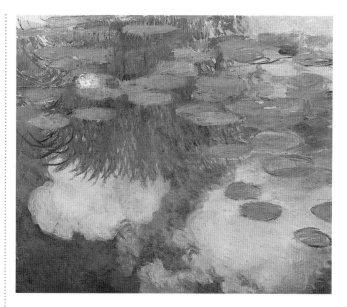

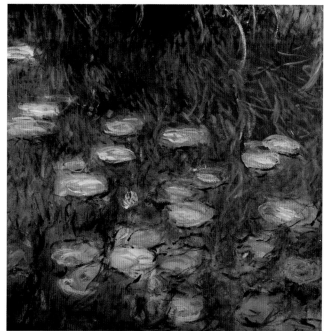

위
수련, 1914년
파리, 마르모탕 미술관

아래
수련, 아침(부분), 1916~1926년
파리, 오랑주리 미술관, 1번 홀, 남쪽 벽

말년에 이룩한 앵포르멜 미술

1890년부터 모네는 순간성이라는 인상주의 원칙의 주관적·감각적·비합리적인 면을 강조하기 위해 새롭고 독창적인 방향으로 연구를 전환한다. 그 결과로 모네가 완성한 건초더미, 포플러, 루앙 대성당을 비롯해 런던과 베네치아의 풍경과 말년에 완성한 '수련'에 이르는 연작 모두 형태의 해체와 색채의 자율적 표현을 향한 실험들이다.

추상미술의 거장이자 '예술에서의 정신성' 즉, 반고전주의적이고 비합리적이며 반자연주의적인 예술 이론가인 바실리 칸딘스키(1866~1944)가 집필한 저서에서 우리는 20세기 초 모네가 담당했던 예언자적 역할을 확인할 수 있다. 그는 1912년에 출간한 저서 『과거를 바라보기』에서 1895년에 모스크바에서 전시된 모네의 건초더미 연작을 보고 젊은 시절 자신이 느꼈던 당황스럽고 결정적인 인상을 적고 있다. 바그너의 연극과, 모스크바에서 열린 인상주의 전시회에서 본 건초더미 연작을 통해 칸딘스키는 "전 생애에 걸쳐 인장처럼 각인될" 정도로 자신을 근본부터 흔들어놓았던 경험을 했다고 밝혔다. 그는 또한 다음과 같이 얘기했다. "내가 우선적으로 알고 있던 예술은 사실주의였다. 그런데 갑자기 한 작품을 보게 된 것이다. 카탈로그를 보고 나서야 나는 그 작품이 건초더미라는 사실을 알았다. 하지만 당시 난 그 그림에서 건초더미를 분간할 수 없었고, 그것은 내게 매우 고통스러운 일이었다. 난 화가가 이처럼 모호한 방식으로 그릴 권리가 없다고 생각했다. 그리고 이 그림에는 대상이 없다고 어렴풋이 느꼈다. 이런 혼란과 충격 속에서 나는 그 그림이 관람객을 사로잡았음을 알았다. 지워지지 않는 흔적이 관람객의 의식에 각인되어 예상치 못한 순간에 그림의 가장 세세한 부분까지도 어른거리게 만든다는 사실을 알아차렸다. 이 모든 사실들이 당시에 내게 명확하게 다가오지 않아 난 그 결과를 즉각 알아채지 못했다. 마침내 내가 이 경험의 결과들을 알았을 때, 나는 모든 꿈들을 넘어선 표현 기법의 힘을 완벽하고 명확한 방식으로 이해했다. 이러한 기법이 지닌 예상 밖의 힘은 생소했다. 모네의 그림은 대단한 힘과 장엄함을 아우른다."

앙드레 드랭(1890~1954), 모리스 드 블라맹크(1876~1958), 피트 몬드리안(1872~1944), 카지미르 말레비치(1878~1935) 등 20세기 유럽의 아방가르드 예술가들은 모네의 연작이 자신들에게 미친 영향을 인정했다. "구상예술에서 순수한 감각의 주도권"을 선언한 후, 말레비치는 1913년에 〈흰 바탕에 검은 네모꼴〉을 그렸으며, 1929년에는 주체의 시선에 관한 회화적 관계를 중시했던 모네의 역할을 인정한다. 한편 모네의 작품이 진정으로 재평가되고 현대 예술의 선구자로 인정받은 시기는 제2차 세계대전이 끝난 1940년대 말이었다. 모네에 관한 재평가는 먼저 잭슨 폴록(1912~1956), 마크 로스코(1903~1970), 클리포드 스틸(1904~1980)에서부터 파리에서 활동한 젊은 화가 샘 프랜시스에 이르기까지, 반기하학적이고 직관적이며 본능적인 의미 속에서 추상적 형태를 추구한 미국의 추상 표현주의 화가들 덕분이었다. 이들은 모네의 마지막 작품들이 예술가의 주관적·창조적인 열정과 개념을 반영한 자유롭고 직관적인 색채가 자신들의 고유한 개념에 매우 근접한다고 생각했다.

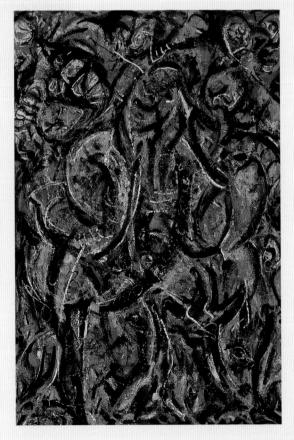

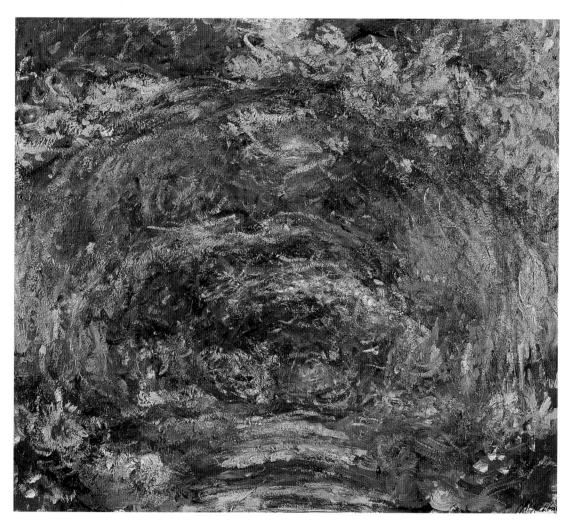

116쪽 왼쪽
바실리 칸딘스키
교회가 있는 풍경, 1913년
베네치아, 페기 구겐하임 미술관

116쪽 오른쪽
잭슨 폴록
고딕, 1944년
뉴욕, 근대 미술관

위
장미가 있는 오솔길
1918~1924년

오랑주리 미술관

1910년 1월에서 2월 사이에 센 강의 범람으로 지베르니 정원은 완전히 침수되어 위험한 상황에 놓였다. 모네는 재빨리 지베르니 정원을 복구하고 수련 연작을 다시 그렸다. 1897년 인터뷰에서 공표했던 것처럼 그는 "지평선까지 자란 수생 식물들이 있는 연못에 관한 그림들로 벽을 뒤덮은 타원형 홀"을 1914년에 구상했다. 조르주 클레망소(1841~1920)가 모네를 격려했다는 유명한 일화가 있다. 모네의 친구였던 클레망소는 1911년에는 부인 알리스를, 1914년에는 첫째 아들 장을 잃은 슬픔으로 창조력을 상실한 모네가 실존적 위기를 극복하도록 도와주었다.

프랑스가 제1차 세계대전에 참가하도록 결정적으로 선동했던 클레망소는 1918년에 휴전 조약이 체결된 후 승리를 축하하기 위해 수련장식화라는 표제의 장식용 그림 2점을 국가에 기증하려는 모네의 생각에 열정적으로 찬성했다. 이 작품들을 전시하기 위한 적당한 장소(바이런 호텔이나 죄 드 폼, 혹은 오랑주리) 마련과 작품 선정에 관한 실질적이고 관료적이며 경제적인 문제점들의 대두, 그리고 몇 번의 망설임 끝에 마침내 모네는 1922년 4월 12일 여덟 개의 연작으로 분류된 작품 22점을 기증한다는 문서에 문화부 장관인 폴 레옹과 함께 서명한다. 이 작품들은 튈르리 정원에서 가까운 오랑주리 미술관의 타원형 홀 두 곳에 전시되어 현재까지 남아 있다.

첫 번째 홀에 전시된 〈석양〉 〈구름〉 〈나무들의 그림자〉 〈버드나무가 있는 아침〉 〈버드나무 두 그루〉 〈버드나무가 있는 맑은 아침〉 등과 마찬가지로 각 홀의 둥근 벽에 전시된 이 수련장식화는 모네가 사망한 지 다섯 달 후인 1927년 5월 17일 개막식을 치렀다.

가로 24미터, 세로 12미터에 달하는 거대한 캔버스에 제작하기 위해 모네는 더욱 넓은 새로운 작업실을 자신의 정원에 만들었다. 모네는 그곳에서 쉬지 않고 일했고, 자신의 기억 속에 남아 있는 정원 연못의 신비하고 놀라운 그림자와 미묘한 빛의 인상을 재현했다. 시력을 거의 잃게 된 모네는 물 위를 떠다니는 꽃에 관한 시를 재창조하기 위해 과거에 그렸던 것처럼 그리려는 대상 앞에 이젤을 설치할 필요가 없었다. 자신이 사랑하고 깊이 감동받은 이 장소를 위해 모네는 내적 시선을 통한 감정적이고 정신적인 상상 능력을 점차 발전시켜갔던 것이다. "내 수련들을 이해하기 위해서는 약간의 시간이 필요했다. […] 나는 단순히 기분 전환을 위해 수련을 심었을 뿐, 전혀 그릴 생각이 없었다. 풍경은 단 하루 만에 우리의 피부에 와 닿는 것은 아니다. 얼마간의 시간이 흐른 뒤에 갑자기 나는 내 연못이 얼마나 아름다운지를 발견했고, 즉시 팔레트를 집어 들었다"라고 모네는 말하곤 했다.

현재 오랑주리 미술관의 전시실마다 밀려드는 수많은 방문자들과 여행자들은 모네의 '눈 먼 시선', 즉 작품을 창조할 때 그가 느꼈던 서정적인 분위기와 감각을 여전히 알아차리고 있는 듯하다. 관람객들은 마치 빛과 색채로 만들어진 감정적 나선에 사로잡힌 것처럼 지베르니의 정원을 옮겨놓은 것 같은 원형 홀에 완전히 둘러싸여 마치 그 일부가 된 느낌을 받는다. 이러한 과정을 통해 관람객들은 초현실주의 화가인 앙드레 마송(1896~1987)이 왜 오랑주리 미술관을 "인상주의의 시스티나 예배당"이라고 했는지를 이해하게 된다.

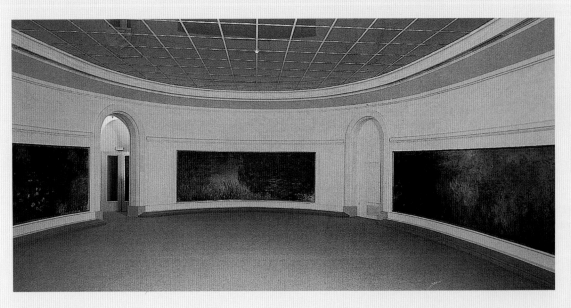

오랑주리 미술관의 제1실

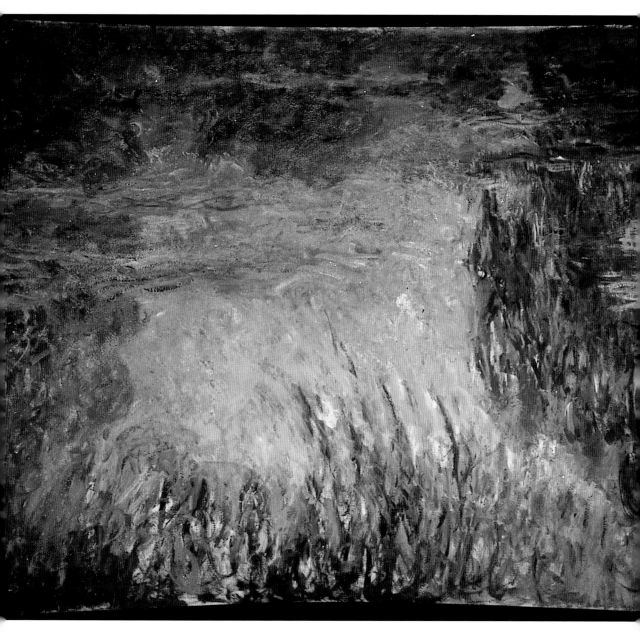

수련, 석양(부분), 1916~1926년
파리, 오랑주리 미술관, 제1실, 서쪽 벽

연 대 표

역사적 · 예술적 사건		모네의 삶
	1840	11월 14일 파리의 라피트가 45번지에서 탄생.
	1845	르아브르에 가족이 정착하다.
혁명으로 루이 필리프가 실각하다. 루이 나폴레옹이 공화국을 지배하기 시작하다.	**1848**	
루이 나폴레옹의 황제 선언.	**1852**	
크림 전쟁 발발(1856년까지 지속).	**1853**	
파리 만국박람회 개최. 쿠르베가 사실주의를 들고 나오다. 뒤랑티는 『사실주의』 잡지를 준비하다.	**1855**	르아브르의 유명 인사들을 그린 캐리커처로 명성을 얻다.
화가 테오도르 샤세리오가 사망하다.	**1856**	훗날 스승이 될 풍경화가 외젠 부댕과 만나다.
다윈의 『종의 기원』과 위고의 『세기의 전설』이 출간되다. 마네가 살롱전에서 낙선하다.	**1859**	파리를 방문하다. 아카데미 스위스에서 수학하던 중 들라크루아와 쿠르베를 만나다.
가리발디 장군이 이끄는 이탈리아로 수천 명의 군대를 파견하다.	**1860**	가을, 군의 부름을 받고 알제리로 떠나다.
미국에서 노예가 해방되다. 보들레르가 마네를 극찬하다. 세잔이 그림 작업을 위해 은행을 그만두다.	**1862**	건강 악화로 군에서 송환되어 르아브르로 돌아오다. 부댕과 용킨트를 만나다. 파리로 가서 바지유, 시슬레, 르누아르를 만나다.
들라크루아가 사망하다.	**1863**	
살롱전에서 세잔이 낙선하다. 르누아르가 살롱전에 출품했던 작품을 찢어버리다. 톨스토이의 『전쟁과 평화』가 출간되다.	**1864**	용킨트, 부댕, 바지유와 함께 옹플뢰르에 체류하다. 7월, 가족과 심하게 다투다.
링컨이 암살되고 프루동이 사망하다. 프루동의 『예술의 규칙』이 사후에 출간되다.	**1865**	마네의 걸작 「풀밭 위의 점심」을 연구하다. 쿠르베와 만나다. 결혼하게 될 카미유 동시외를 알게 되다.
오스트리아—프로이센 전쟁이 발발하다. 졸라가 「나의 살롱전」을 집필해 세잔에게 헌정하다. 도스토예프스키의 『죄와 벌』이 출간되다.	**1866**	「녹색 옷의 여인」이 살롱전에서 성공을 거두고 졸라가 모네의 작품에 찬사를 보내다. 여름, 빌 다브레에서 「정원의 여인들」을 그리기 시작하다.
마르크스가 『자본론』을 출간하다. 파리 만국박람회가 열리다. 쿠르베와 마네가 작품을 전시하다. 앵그르가 사망하다.	**1867**	풍경화가가 생시메옹과 함께 르아브르에서 활동하다. 카미유가 11월에 아들 장을 모네에게 안겨주다.
살롱전에서 르동이 쿠르베, 도비니, 피사로에게 찬사를 보내다. 졸라가 마네, 모네, 피사로를 인용하다. 세잔이 낙선하다. 고갱이 해군에 입대해 순양함을 타고 르아브르에 정박하다.	**1868**	채권자들의 독촉으로 파리를 떠나다. 상인 고디베르의 도움으로 에트르타에 정착하다. 르아브르로 다시 돌아와 뒤마와 쿠르베를 만나다. 생활고로 자살을 생각하다.
수에즈 운하가 개통되다. 드가가 브뤼셀로 떠나고 이탈리아로 여행하다. 카미유 피사로가 루브시엔에 정착하다.	**1869**	르누아르와 생미셸에 거주하며 나란히 그림에 몰두하다. 세잔과 시슬레처럼 살롱전에서 낙선하다. 그르누예르를 그리다.

역사적 · 예술적 사건		모네의 삶
7월 28일 프랑스—프로이센 전쟁이 발발하다. 9월 제3공화국 선포되다. 쿠르베와 도미에가 레지옹 도뇌르 훈장을 거부하다.	**1870**	프랑스—프로이센 전쟁이 발발하다. 6월 말 아내 카미유와 트루빌에 정착하다. 런던에서 뒤랑 뤼엘과 만나다.
3월에서 5월 동안 파리 코뮌이 발발하다. 니체가 『비극의 탄생』을 집필하다.	**1871**	전쟁의 종말과 파리 코뮌의 탄압 후, 아버지의 사망에 맞추어 프랑스로 돌아오다. 도중에 네덜란드의 잔담에 잠시 체류하다. 아르장퇴유로 가기 전에 파리에 다시 정착하다.
마네가 용킨트, 피사로, 세잔을 비롯한 예술가들과 낙선전을 개최하기로 서명하다.	**1872**	「인상, 해돋이」를 그리다. 르누아르와 아르장퇴유에서 작업하다.
나폴레옹 3세가 사망하다. 쿠르베가 스위스로 망명하다. 세잔이 오베르쉬르우아즈에 정착하다.	**1873**	도비니에게 영감을 받아 아르장퇴유에 수상 작업실을 만들다.
	1874	4월 25일 카퓌신 거리에 위치한 사진사 나다르의 작업실에서 첫 번째 인상주의 전시회가 열리다.
3월 24일 호텔 드루오에서 인상주의자들의 작품을 경매에 붙이다. 피사로는 새로운 협회 위니옹 재단에 협력하다.	**1875**	아르장퇴유에서 중요한 풍경화를 그리다. 경제 상황이 악화되다.
리비에르가 인상주의 화가들에 관한 첫 논문을 집필하다. 모네가 삽화를 그린 말라르메의 『목신의 오후』가 출간되다.	**1876**	4월 두 번째 인상주의 전시회가 열리다. 몽주롱 저택에서 수집가 오슈데의 아내 알리스를 알게 되다.
쿠르베가 사망하다.	**1877**	상이한 관점에서 생라자르 역을 수차례 그리다. 세 번째 인상주의 전시회가 열리다.
파리 만국박람회가 열리다. 뒤랑 뤼엘이 바르비종파 작품 300여 점을 전시하다. 뒤레가 『인상주의 화가들』을 출간하다. 세잔이 엑상프로방스 지방에 이어 에스타크에서 작업을 하다.	**1878**	3월 둘째 아들 미셸이 태어나다. 6월 모네의 작품 12점을 포함한 오슈데의 수집품이 경매로 넘어가다. 「몽토르괴유의 거리」와 「생드니 거리」를 그리다.
15인이 참석한 가운데 제4회 인상주의 전시회가 열리다.	**1879**	베퇴유에서 보내다. 9월에 아내 카미유가 사망하다.
18인이 참석한 가운데 제5회 인상주의 전시회가 열리다. 도스토예프스키가 『카라마조프의 형제들』을 출간하다.	**1880**	살롱전에 마지막으로 전시하다. 6월 샤르팡티에의 집에서 열린 전시회에 출품하다. 대중과 비평가들로부터 호평을 받다.
튀니지의 프랑스 보호령이 선포되다. 15인이 참석한 가운데 제6회 인상주의 전시회가 열리다. 국가가 살롱전 관장을 포기하다. 프랑스 예술가 협회가 탄생하다.	**1881**	노르망디의 해안 페캉에서 작업하다. 봄, 그룹과의 논쟁이 그룹의 해체로 귀결되다.
이탈리아, 독일, 오스트리아 3국 동맹, 프티는 국제 전람회를 개최하다. 에콜 데 보자르에서 쿠르베의 회고전이 열리다.	**1882**	3월 일곱 번째 인상주의 전시회에 참여하다. 푸아시에서 작업하면서 짧은 시간 안에 디에프, 푸르빌, 바랑주빌을 여행하다.
마네가 사망하다. 뒤랑 뤼엘이 런던, 베를린, 노트르담에서 인상주의 화가들의 전시회를 개최하다.	**1883**	뒤랑 뤼엘의 집에서 개인전을 갖다. 지베르니에 정착하다.

역사적 · 예술적 사건		모네의 삶
1월 브뤼셀에서 20인 협회가 결성되다. 심사위원과 상이 없는 독립예술가 그룹이 파리에서 결성되다. 에콜 데 보자르에서 마네의 회고전이 대규모로 열리다.	1884	4월 말까지 보르디게라에서 보낸 후, 지베르니로 돌아와 상인 조르주 프티가 주최한 제 3회 국제전에 참여하다. 여름에 다시 에트르타로 가다.
에콜 데 보자르에서 들라크루아의 회고전이 열리다. 빅토르 위고가 사망하다. 뒤자르댕이 『바그너』지를 창립하다.	1885	다시 한 번 조르주 프티의 집에서 전시회를 갖고 뒤랑 뤼엘의 집을 장식하는 일을 돕다. 11월 에트르타에 머물다.
17인이 참여한 가운데 인상주의 전시회가 마지막으로 열리다. 졸라가 『작품』을, 페네옹이 『1886년의 인상주의 화가들』을 출간하다.	1886	프티의 갤러리에서 개최된 국제전에 또 다시 13점을 출품하다. 네덜란드로의 짧은 여행을 마치고 에트르타로 돌아오다.
인도차이나 협회가 창립되다. 프랑스의 동남아시아 식민지화가 가속화되다.	1887	제6회 국제전에 참여하다. 런던에 체류하다.
20인회의 멤버였던 앙소르가 〈그리스도의 브뤼셀 입성〉을 완성하다. 에밀 베르나르가 퐁타방에 머물면서 고갱을 자주 만나다.	1888	앙티브에 체류하다. 테오 반 고흐의 도움으로 파리 갤러리 두 곳에서 전시회를 열다.
파리에서 국제전이 열리다. 제2회 세계 사회주의 대회가 열리다. 베르그송이 『의식의 즉각적 소여들에 관한 에세이』를 출간하다. 에펠탑이 완성되다.	1889	프레슬린과 베르비에서 작업하다. 6월 조르주 프티의 집에서 대규모 전시회를 열다. 유명세를 얻고 전 세계적으로 호평을 받다. 가을, 마네의 〈올랭피아〉를 인수하기 위해 국가에 기부금을 내다.
최초로 노동절 기념 행사가 열리다. 반 고흐가 자살하다.	1890	정착하고 있던 지베르니의 소유권을 획득하다.
12월 나비파 전시회가 트루빌에서 열리다. 쇠라, 테오 반 고흐, 랭보가 사망하다. 오리에가 『상징주의 화가 선언』을 출간하다.	1891	3월 에르네스트 오슈데가 사망하다. 12월 짧은 기간 런던 여행을 하다. 건초더미 연작을 완성하고, 포플러 연작을 그리기 시작하다.
베를린 예술가들이 분열되기 시작하다. 나비파의 두 번째 전시회가 열리다. 오리에가 사망하다.	1892	7월 15일 알리스 오슈데와 결혼하다. 루앙 대성당 연작에 착수하다.
파리에서 아나키스트의 암살 시도가 발생하다. 볼라르 갤러리가 개장하다. 뮌헨 분리파 결성.	1893	루앙 대성당 연작에 여전히 몰두하다.
프랑스와 러시아가 협정을 맺다. 드레퓌스 사건이 일어나다. 뭉크가 〈절규〉를 완성하다.	1894	지베르니에서 세잔을 맞이해 함께 작업하다. 로댕, 제프루아, 클레망소를 만나다.
뤼미에르 형제가 영화를 발명하다. 세잔이 최초로 개인전을 열다. 모네의 건초더미 연작에 칸딘스키가 충격을 받다.	1895	연초를 노르웨이에서 보내면서 수많은 풍경화를 그리다. 여름을 피레네 산맥에서 보내다.
베를렌, 윌리엄 모리스, 밀레이가 사망하다. 뭉크가 파리를 방문하다.	1896	푸르빌, 디에프, 바랑주빌에서 그림을 그리다.
빈 분리파가 최초로 전시회를 열다.	1897	2월 스톡홀름에서 전시회를 개최하다. 3월 말까지 푸르빌에서 그림을 그리다.
보어 전쟁이 발발하다. 안톤 체호프가 『바냐 아저씨』를 집필하다. 마르코니가 무선 통신기를 발명하다.	1899	알리스의 딸 쉬잔이 사망하다. 가을, 지베르니에서 수련을 그리기 시작하다.

역사적 · 예술적 사건		모네의 삶
파리 만국박람회가 개최되다. 드니가 세잔에게 헌정하다. 프로이드가 『꿈의 해석』을 집필하다. 플랑크가 양자 이론을 발견하다.	1900	여름, 센 강을 그리기 위해 베퇴유로 돌아가다. 사고로 인해 순간적으로 시력을 상실하다.
에두아르 7세가 영국 왕이 되다. 베르디, 툴루즈 로트레크, 뵈클린이 사망하다.	1901	2월 런던에 다시 체류한 뒤, 지베르니로 돌아와 소묘를 완성하다.
드레스덴에서 다리파 탄생하다. 피사로, 고갱, 휘슬러가 사망하다. 가을 살롱전이 개최되다.	1903	
러일 전쟁이 발발하다. 생 루이 만국박람회가 개최되다. 막스 베버가 『프로테스탄트 윤리와 자본주의 정신』을 집필하다.	1904	뒤랑 뤼엘의 집에서 런던적인 주제를 다룬 자신의 작품을 소개하다. 수련 작업을 계속하다.
아인슈타인이 상대성 이론을 발견하다.	1905	인상주의 화가들의 전시회가 런던에서 열리다.
세잔이 사망하다.	1906	
오스트리아가 보스니아와 헤르체코비나 지역을 병합하다. 빈에서 정신분석학회가 탄생하다.	1908	9월 베네치아를 여행하다. 시력이 차츰 악화되기 시작하다.
최초로 미래주의가 선언되다.	1909	
칸딘스키가 『예술에서 정신적인 것에 대하여』를, 쇤베르크가 『화성론』(12 음 기법)을 집필하다. 말러가 사망하다.	1911	알리스가 사망하다.
6월 24일 사라예보에서 암살 사건이 발생하다. 제1차 세계대전이 발발하다. 프로이트가 『나르시시즘 입문』을 집필하다.	1914	장남 장이 사망하다.
오스트리아와 헝가리에 맞선 이탈리아가 전쟁에 가담하다. 아인슈타인이 『상대성 이론』을 발표하고, 말레비치가 『흰 바탕에 검은 사각형』을 그리다.	1915	
베르됭 전투가 벌어지다. 황제 프랑수아 조제프가 사망하다. 다다이즘 운동이 탄생하다.	1916	지베르니에 새로운 작업실을 짓다. 수련 작업을 계속하다.
러시아 혁명이 발발하다. 카포레토의 이탈리아가 패전하다. 로댕과 드가가 사망하다.	1917	
비토리오 베네토에서 오스트리아군이 패배하다. 오스트리아와 독일에 공화국이 선포되다. 실레, 클림트, 모저, 호들러가 사망하다.	1918	르아브르, 푸르빌, 디에프, 옹플뢰르, 에트르타에 체류하다. 위대한 작품 수련을 국가에 기증하다. 모네의 사망 후 수련 연작이 오랑주리 미술관에 전시되다.
평화 협정이 열리다. 국가 협회가 탄생하다.	1919	홀로 시력 악화에 시달리면서 보내다.
히틀러가 뮌헨을 점령하다. 카트 반란.	1923	장님이 되다시피 해 한쪽 눈을 수술 받다.
독일이 국제 연맹을 인정하다. 히로히토가 일본의 황제가 되다. 릴케가 사망하다.	1926	건강이 점점 악화되어 종양 진단을 받다. 12월 6일 사망하다. 지베르니에서 열린 장례식에 클레망소, 보나르, 뷔야르, 루셀이 참석하다.

찾 아 보 기

참 고 문 헌

연구서와 논문

완전한 참고 도서 목록은 다음의 도서에서 찾아볼 수 있음.

D. Wildenstein, *Monet, or The Triumph of Impressionism*, catalogue raisonné, Köln, 1996과 같은 저자의 *Monet*, Paris, Bibliothèque des Arts, 1974~1991, 2판 발행, Lausanne, Wildenstein Institute, 1996, 5 vol.

M. Alphand, *Claude Monet*, Paris, Hazan, 1993.

G. Clemenceau, *Claude Monet : les Nymphéas*, Paris, 1928; 재간행, 1990.

C. Geffroy, *Claude Monet, sa vie, son temps, son œuvre*, Paris, 1922; 재간행, Macula, 1980.

J. Isaacson, *Claude Monet*, Neuchâtel, 1978. *Monet*, 전시 도록, New York : *The Last Years*, Paris : *Monet*

Monet, *La Gare Saint-Lazare*, 오르세 미술관 전시 도록, Paris, R.M.N., 1998.

C. Mauclair, *Claude Monet et l'Impressionnisme*, Paris, J. Renard, 1943.

M. Malingue, *Monet*, Monaco, Documents d'art, 1943.

R. Cogniat, *Monet*, Paris, Nathan, 1951.

M. et G. Blunden, *Journal de l'impressionnisme*, Geneva, 1970.

P. Georgel, *Claude Monet, Nymphéas*, Paris, Hazan, 1999.

C. Roger-Marx, *Monet*, 1949.

J. -P. Hoschedé, *Claude Monet, cet inconnu*, Geneva, 1958.

D. Rovart, J. D. Rey et R. Maillard, *Monet, Nymphéas*, Paris, 1972.

R. Walter, *Catalogue raisonné Monet*, Geneva, 1974, 3 vol

L. Venturi, *Archives de l'impressionnisme*, Paris-New York, 1939.

D. Wildenstein, *Monet*, Taschen, 2003.

인상주의에 관한 자료

F. Fenéon, *Les Impressionnistes en 1886*, Paris 1886.

G. Moore, *Morderns Paintings*, London-New York, 1893.

P. Francastel, *L'Impressionnisme. Les origines de la peinture morderne, de Monet à Gauguin*, Paris, 1937.

T. Duret, *Les Peintres impressionnistes*, 1878, 2판 1906, 1936년 재간행.

J. Rewald, *Histoire de l'Impressionnisme*, Paris, 1955.

G. Bazin, *L'Impressionnisme au Louvre*, Paris 1958.

L'Époque impressionniste, Paris, Tisné, 1953.

M et G. Blunden, *Journal de l'impressionnisme*, Skira, Geneva, 1970; *Les Origines 1859~1869*, 전시 도록. Grand Palais-Metropolitan Museum of Art, Paris, R.M.N., 1994.

125쪽
클로드 모네

126~127쪽
노르망디행 기차, 생라자르 역(부분), 1877년
시카고 아트 인스티튜트

Claude Monet

도판 출처

Archives Giunti, Florence.
© SIAE: © Vassily Kandinsky, Jackson Pollock by SIAE 2007

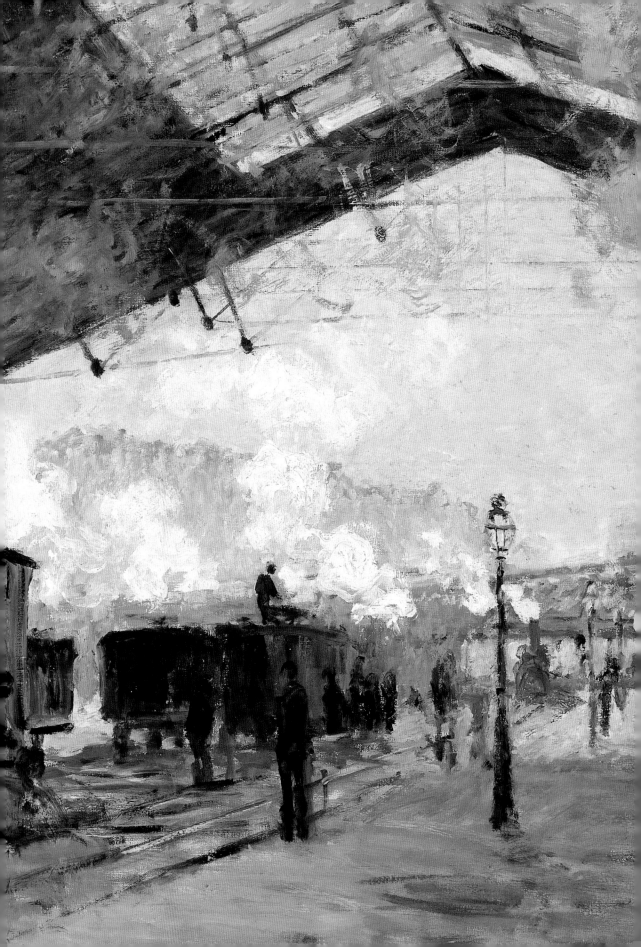